训练好声音

让你的魅力脱口而出

轻松驾驭演讲、沟通、商务谈判等各种场合

家宁 著

打造富有魅力的声音形象,实现人生跃迁

纠音4步法练就标准普通话
5大修炼模块塑造你的声音气质
40堂专业示范课助你高效练习,自信表达

机械工业出版社
CHINA MACHINE PRESS

让声音好听可以很简单。为了让每个人都可以"轻松说话，高效表达"，作者总结了十多年的教学经验，把专业的发声技巧用一种通俗易懂的方式呈现，让大家轻松入门，轻松练声。本书共分为8章，主要内容包括科学发声、轻松用嗓、练唇舌、练习普通话、练习共鸣等。作者还给出了让声音有吸引力的技巧，让普通读者能在各种场合下更好地展示自己的声音。为了让练习更高效，本书还配有视频示范，力求让大家练对、学会、熟用。

图书在版编目（CIP）数据

好声音训练课：让你的魅力脱口而出 / 家宁著. — 北京：机械工业出版社，2023.11
ISBN 978-7-111-74386-6

Ⅰ.①好… Ⅱ.①家… Ⅲ.①发声法—通俗读物 Ⅳ.①J616.1-49

中国国家版本馆CIP数据核字（2023）第231792号

机械工业出版社（北京市百万庄大街22号　邮政编码100037）
策划编辑：蔡欣欣　　　　　　　责任编辑：蔡欣欣
责任校对：郑　雪　李　杉　　　责任印制：郜　敏
三河市国英印务有限公司印刷

2024年1月第1版第1次印刷
145mm×210mm・6.75印张・1插页・117千字
标准书号：ISBN 978-7-111-74386-6
定价：79.00元

电话服务　　　　　　　　网络服务
客服电话：010-88361066　机　工　官　网：www.cmpbook.com
　　　　　010-88379833　机　工　官　博：weibo.com/cmp1952
　　　　　010-68326294　金　书　网：www.golden-book.com
封底无防伪标均为盗版　机工教育服务网：www.cmpedu.com

前言

多年前,在网络不发达的时候是"熟人社交",除了教师、培训师、销售等职业需要多说话之外,大部分人在公共场合公开说话的机会并不多。近年来,随着自媒体的兴起,越来越多的人需要开口说话,用声音表达自己。网络让大家"隔空连接",从未见面的两个人也可以相谈甚欢,甚至有合作,有交易,这份"连接"大部分需要声音来释放善意和信任。

蒋勋先生说:"在我们所处的环境中,声音的美学可能比视觉等其他美学,更急迫地需要做调整。"可见声音在我们的生活和工作中,有着重要的作用,它不仅让人感受到美,也是沟通交流的重要工具。

可是越来越多的人遇到困扰:长时间说话导致声音嘶哑,上台讲话紧张,有气无力,声音不够自信,喉疾等。大部分情况下,我们遇到的声音问题都和不科学的发声习惯有关系,比如没有找到合适的发声位置,或者发力点不对、挤压喉咙

等。其实，我们的发声系统就像是一台乐器，出厂时都处于"合格"状态，只不过在使用过程中，会"弹奏"的人自然可以发出好听的声音，不会"弹奏"的人没有找到好听的声音状态，只能越用越糟，甚至把这台上好的乐器用坏了。

要学会使用这台"乐器"并不难，只要掌握科学的方法，练习一段时间就会有收获。这本书是我根据几千位学员的声音需求，总结出的详细的练声方法。按照书中介绍的方法每天练习 10 分钟，1 个月左右就会感觉到声音的变化。

阅读本书也需要正确的方法，为了让你更好地使用这本书，我给你两种阅读的方式。第一种是系统学习，从第 1 章开始读，每章给自己 1~2 周的时间，边看边练，熟练以后再进入下一章，这样能保证自己对科学发声有非常系统的了解。第二种是"找药方"式学习，每章的内容都能解决某个声音问题，如果你没有时间系统练习，可以从目录中找到自己对应的声音问题，然后"抓药"，再跟着练习。

这是一本详细的练声指南，不仅有纠正发音的内容，更有让声音更好听的系统方法论。只要你坚持下去，一定会收获很多。让我们出发吧！

目　录

前　言

第1章
科学发声，拥有让人一秒记住的好声音 / 001

第1节　2个动作找到声音松弛感，让人瞬间喜欢 / 002

第2节　找准发声位置，成为自己的"调音师" / 007

第3节　1个技巧给声音魅力加分，让人一听难忘 / 010

第4节　2招让声音稳定持久，一直好听 / 015

第5节　探索音高，找到说话唱歌都好听的练声秘密 / 019

第6节　80%的人都容易忽略的发声隐患，你一定要注意 / 021

第7节　练声计划 / 024

第2章
找准声音"发动机"，轻松练就好声音 / 027

第1节　为什么说话时间长就会嗓子疼 / 028

第2节　找准动力系统，用气发声，嗓子不疼 / 031

第3节　3个动作提升声音气场，拥有说话气势 / 040

第4节　瘦身练声两不误，好身材、好声音统统收入囊中 / 045

第 5 节　用气发声的高境界——调动自如 / 052

第 6 节　从"练得容易"到"用得轻松",你还需要这一招 / 056

第 7 节　练声计划 / 058

第3章
唇舌有力,拥有像播音员一样清晰明亮的好嗓音 / 061

第 1 节　吐字不清,从锻炼"嘴皮子"开始 / 062

第 2 节　舌部灵活,让你的声音弹发有力 / 066

第 3 节　4 个动作让声音立刻饱满立体 / 069

第 4 节　声调到位,练就一口最美的汉语 / 076

第 5 节　1 个动作让发声饱满有力 / 086

第 6 节　养成 1 个习惯,让你随时随地拥有清晰有力的声音 / 093

第 7 节　练声计划 / 095

第4章
方言音很美,但普通话是标配 / 097

第 1 节　标准普通话,按照这个方法练就对了 / 097

第 2 节　平翘舌音的练习:"知道"和"兹到"究竟怎么区分 / 100

第 3 节　鼻边音的练习:"牛奶"和"流来"发音的区别是什么 / 106

第 4 节　前后鼻音的练习:"粉红"和"讽红"的发音区别 / 109

第 5 节　齿音和舌根音的练习:"发挥"和"花灰"的发音区别 / 113

第 6 节　尖音的纠正:"选择"和"suǎn zé"的发音纠正 / 116

第 7 节　练声计划 / 119

目录

第5章
给你的声音加层"滤镜" / 124

第1节　怎样拥有理性、专业的好声音？——口腔共鸣 / 125

第2节　怎样练就纪录片里的磁性声音？——胸腔共鸣 / 129

第3节　怎样拥有细腻明亮的好声音？——鼻腔共鸣 / 132

第4节　练声计划 / 134

第6章
让声音拥有独一无二的吸引力 / 137

第1节　声音的"标点符号"——停连 / 138

第2节　怎样让声音更"抓人"？——重音 / 142

第3节　1招让你的声音悠扬好听——抑扬 / 154

第4节　1个技巧让声音像音乐一样好听——快慢 / 157

第5节　练声计划 / 160

第7章
让声音成为你的"装备"，而不是拖累——声音应用 / 162

第1节　在公开场合讲话怎样能表现得游刃有余 / 163

第2节　近距离交谈展现职业感，小白也能成为高手 / 165

第3节　一对一沟通如何体现"温柔的力量" / 168

第4节　声音真的可以变现吗 / 171

第5节　新媒体时代，怎样让声音更好听 / 178

第 8 章
让好声音更持久,打败练声时的"拦路虎" / 182

第 1 节　练声内容千万条,适合自己最重要——怎样制订你专属的练声计划 / 182

第 2 节　一练就错怎么办?3 个方法教你做自己的"纠音师" / 190

第 3 节　没时间练声怎么办?你不缺时间,缺的是决心 / 192

第 4 节　怎样快速练声 / 197

第 5 节　预防永远比治疗有用——怎样保护嗓子 / 202

第 6 节　永远不要放弃动听的自己——声音沙哑还能练声吗 / 205

第 1 章
科学发声，拥有让人一秒记住的好声音

我有个朋友，她的声音又小又轻，仅听声音的话，大家经常以为她是小孩子。随着年纪越来越大，她讲话时间长了就会嗓子疼，工作中也需要用稳重的声音来突出自己的专业感。我还见过相反的情况，有些人天生大嗓门，一说话整个屋子的人都会看向他，想低调都不行。这两种声音虽然表现形式不同，声音形象不同，但在持久用声的时候，喉部都很容易出现干、哑、疼的情况。为什么呢？因为用错了声音的"发动机"。那该怎么办呢？记住八个字就可以了：喉部放松、用气发声。

例如，凤凰传奇组合的歌手杨魏玲花，我们知道她的声音很好听，有穿透力。她在一次采访中说，自己每天刚起床的时候，声音都很沙哑，练声打开嗓子之后，才会慢慢恢复

正常。这就是对自己喉部的控制。其实，嗓子哑不可怕，可怕的是我们忽视它，不会科学用嗓。

曾经一位学员问我："我已经 30 多岁了，可是声音像童音，在职场上很吃亏，但是我已经形成这样的说话习惯，很难改变，而且说话时间一长，就容易嗓子疼，特别苦恼。"因为缺少发声练习，很多成年人的发声习惯都是错误的，要么挤压喉咙，导致声音尖细、喑哑，要么已经出现喉疾，导致声音沙哑，用声困难。想要声音好听，我们第一步要做的不是立刻去找让声音好听的方法，而是养成健康的发声习惯。在发声系统中，喉部控制发挥着重要作用，它发出的喉原音决定着我们声音的质量。因此，我们在第 1 章就从根本的部位练起，找对发声位置，找到最舒服的发声状态，养成科学的发声习惯，拥有让人一秒记住的好声音。

第 1 节
2 个动作找到声音松弛感，让人瞬间喜欢

我们的发声系统就像一台乐器，要学会弹奏它，第一步不是上来就"弹"，而是认识它，了解它，和它成为朋友。就像运动前的热身一

样，我们先让身体放松下来，这样才能更好地调动它，控制它。这一节我们来看看怎样让自己的喉部放松，找到声音的松弛感。

在影视剧中，为了表现人物的蛮横无理、刁钻刻薄，这种角色的配音要么尖细刺耳，要么暗哑阴狠，让人心生厌恶，可见声音对于人的形象影响很大。生活中，有些人由于发声习惯的问题，造成声音和形象有很大差异，不仅会让人误会，还会增加沟通成本。不良的发声习惯对自己的喉部健康也有消极影响。

很多人在大声说话时，喉部用力、紧张，其实，科学发声时，喉部的压力来自于声带的闭合力和气息的压力，此时我们的喉部仍然需要保持相对放松。这里的"放松"，就可以避免陷入喉部越用力越紧绷的恶性循环。

很多人误以为控制力就是保持紧张感，其实放松也是一种控制。这就像打太极拳那样，看起来毫不费力，不像拳击那样冲击力十足，但发力时意、气、力相结合，快慢相间，松活弹抖，能以柔克刚，四两拨千斤。这就是会功夫的人用巧劲儿，不会功夫的人使蛮力。

回到喉部控制，声带振动形成喉原音，而喉原音的质量直接影响发声的最终效果。为了使嗓音达到纯净、自然、持久、丰满和富于变化的境界，我们需要在喉部放松的状态下，

提升喉部发声能力和控制能力。发声时，两条声带不是紧密闭合，而是轻松靠拢。在这种情况下喉部肌肉能灵活自如地运动，才能更好地和肺部呼出的气流协调配合，完成发声过程。

当我们出现喉部不适的时候，可以审视一下自己的发声过程，是否出现喉部发紧，或脖子上有青筋暴露的情况，这种挤压出来的声音既不自然又难以变化。当然，我们要求喉部相对放松，绝不是越松越好，因为过于放松会使气息压力过小，给人一种有气无力的感觉。发声时，"积极而放松"才是喉部控制的最佳状态。

怎样才能让喉部放松，找到最舒服的发声状态呢？让我们先来简单了解一下喉部的构造。

喉以软骨为支架，由肌肉、韧带和纤维组织膜构成。喉软骨是喉的支架，共有9块，主要有不成对的甲状软骨、会厌软骨、环状软骨和成对的杓状软骨，还有很小的也是成对的小角软骨及楔状软骨。声带由黏膜、肌纤维及声韧带组成，共有两片，前端起于甲状软骨交角的内面，后端联结于左右两侧杓状软骨的声带突。呼吸时，两片声带分开，发声时两片声带闭合，前后都不出现裂隙。⊖

简单来说，声带就是两片薄膜，附着在软骨上，当我们

⊖ 引用自付程主编的《实用播音教程》（第2册）。

的喉部用力发声时，几块骨头一起去挤压这两片薄膜，如果力度太大的话，薄膜就受不了。就像是一个刚出生的婴儿被一个彪形大汉抱着，稍一用力就给孩子抱疼了，因为大汉本身的力量太大，婴儿的身体又太软，禁不起大力的挤压，声带也是这样。

在发声时，声带的控制状态和控制能力决定了音色本质，直接影响语言表达的效果，甚至会影响到喉部健康。例如有些人感到喉部不适，去医院检查，发现了声带小结、声带息肉、声带毛糙、声带闭合不良等问题。这些都与声带有关，所以保护声带真的太重要了。

接下来说说声门，它是介于两条声带之间的裂隙，是喉腔中最狭窄的部位。如果声门可以开合自如，我们的声音就具有"好听"的潜能，如果不能，相当于一架钢琴只有7个琴键，发音能力大大受限。

我们知道，想让喉部放松，声带起着关键作用，那怎样放松声带呢？练习气泡音就可以了。

气泡音被称作"声带的按摩师"，如果你经常感到说话时嗓子疼、喉部发紧，就可以多练习气泡音。

首先，充分放松喉头、面部，松弛胸部，口腔就像要打哈欠一样张开；由胸部缓缓升起一股微弱的气流，到达喉部时声带产生振动，被动地发出很低的断断续续的"a"声（类

似漱口时口里含着水仰头发出"咕嘟咕嘟"的声音）。如果一时难以发出，可以先轻轻发一个"a"，慢慢降低音量，声音位置自然下移，好像吞了一口气向胸腔落下，直到找到声音的起点。这个"a"音也可以换成"e"。

练气泡音的时间最好是早上，经过一夜的休息，这时的声带最放松。平躺在床上，会更容易发出气泡音。需要注意的是发气泡音所用的气息不要过多过猛，不能主动地绷紧声带和用颈部发力，如果发气泡音时有憋气感，说明你的气息调动不足。

有人长期习惯用挤、卡的喉音说话，导致喉部肌肉紧张，很难发出气泡音。如果实在发不出气泡音，可以用哼鸣的方式替代，想象一件让自己心里美滋滋的事情，哼着熟悉的曲调，这时候的喉部非常放松，也能起到按摩声带的作用。

第 2 节
找准发声位置,成为自己的"调音师"

英国第一位女首相,被称作"铁娘子"的撒切尔夫人在还是内阁成员的时候,有一次因为她的声音太尖利而错失了重要的政治广播演讲机会。她在传记里说,当时她就意识到,必须改变自己恼人、尖利的嗓音。之后她就向声乐教练凯特·弗莱明求助,希望将自己的声音变得柔和,更适合演讲。经过训练以后,撒切尔夫人的声音变得沉稳、干练又不失女性的柔和、优雅,具有国家领导人风度。

撒切尔夫人原来的声音之所以尖利就是因为没有找对发声位置。还有一种相反的声音状态是说话时压喉,导致声音喑哑,给人一种压力感、严肃感。无论是尖利,还是喑哑,都是不健康的发声状态。

如果我们可以根据自己的发声位置随时调整状态,就成了自己的"调音师"。那怎样才能给自己"调音"呢?

先来看我们的喉位移动是怎么回事。没经过发声训练的人,对喉头位移缺少控制,一般在音高变化时出现明显的上提和下压,有的人还形成了提喉和压喉说话的不良习惯,超出一定范围的喉位移动破坏了喉头的相对稳定,使音色阻塞,

甚至还会造成生理疾患。想要持久稳定地发出自然和谐通畅、润泽丰满的声音就需要保持喉头的相对稳定。

保持喉头的相对稳定要通过对喉外肌的控制来实现，可以分为两步走：

第一步，有意提起、降下喉头，反复进行，使其灵活自如。其实就是我们平时所说的"吞咽"，当我们吞咽口水时，观察喉结（男性可以直接看到喉结，女性可以在喉结的位置往下按一按，有一块疙瘩的地方就是女性的喉结），它会随着吞咽的动作上下滑动。刚开始练习这个动作时，喉头无法控制，提起后会自动下降，通过反复练习，慢慢刻意控制喉头的提起和下降，就能够让喉头保持稳定。

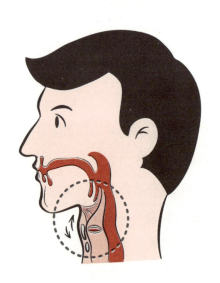

第二步，发音时，舌位的高低、前后变化及口腔的开合都会连带喉头上下移动，比如在发舌位偏高或偏前的元音时，喉头往往自然上提，相反情况下则自然下降。所以还需要刻意练习"喉舌分离"。练习喉舌分离要先放松舌根，再放松喉部，可以跟着下面的内容试一试：

1. 舌部放松

先把舌头伸出来发"a"音，你会发现这个音又扁又紧，感受发这个音时喉部的状态，接着让舌头回来，再试着发"a"音，感受喉部放松的状态。这样可以感受到舌头的位置和喉部的松紧有很大关系，如果舌头无法放松，可以试着发"a"这个音，找叹息感。

2. 喉部放松

舌根放松了，我们的喉部才能真正放松。接下来发"a"音，当你能感受到喉部放松，再试着把嘴唇往两边斜上方展开，发出好听的"a"音，如果这个过程中喉部紧张，立刻回去，继续放松。发出放松的"a"音说明你做到了"喉舌分离"，就不会出现舌头一用力喉咙也跟着用力的情况了。

第 3 节
1 个技巧给声音魅力加分,让人一听难忘

在日常生活中,我们每天都要与人交流,而且是大量的交流,我们说的每一句话都在表达自己,稍不留心,就会引发一场原本可以避免的争执。其实,如果我们仔细观察,会发现生活中因为说话语气的问题而引发的争吵每天都在上演,语气把握不当,很容易引起对抗。

我们对于温暖舒服的声音,会给出这样的评价:"特别治愈,听着很舒服"。"治愈的声音"到底是什么样的?这里有一个发声技巧值得我们学习,掌握以后,你就像拥有一把打开对方心门的钥匙,更容易打动人心。

这个技巧叫作"虚实结合",也就是虚声、虚实声和实声三种声音状态结合应用。它们的主要区别在于从声门送气的多少,气息多了,就是虚声,气息少了,就是实声。控制输送气流的位置叫作声门,当声门闭合得比较紧,发出的明亮的声音为实声,偏硬,饱满度最高。当声门轻松闭合或半闭合的时候,带有部分气流摩擦声,发出的就是柔和的虚实声。声门开度略大,声带振动的声音成分少于气流的摩擦音,此时发出的是虚声,偏柔,饱满度比较低。声带不振动,完全

第 1 章 科学发声，拥有让人一秒记住的好声音

靠气流摩擦，发出的是气声，声音偏暗，饱满度很弱，就像有人在你耳边说悄悄话一样。

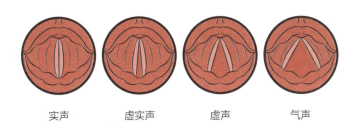

实声　　　虚实声　　　虚声　　　气声

声门的位置在喉咙里面，看不见摸不着，我们怎么才能找到它呢？有个很简单的方法，就是憋气。当你憋着一口气，感觉这口气憋在喉咙里，堵塞的这个位置就是声门，在气息通过的瞬间，声门就打开了。可以多去练习这个动作，找找声门打开的感觉。

学到这里，很多读者朋友可能就要下结论了：我明白了！实声是硬的声音，虚实声是软的声音。实声是刚强的，虚实声是柔弱的。其实也不全是这样，实声和虚实声并不是以刚和柔来区分的，它们的区别是声门的开合度，所以在练习的时候，尽量避免实声的时候高亢明亮，虚实声的时候低沉喑哑。

什么意思呢？我的很多学员在刚开始练习发虚实声时很容易犯一个错误，就是在发虚实声时刻意减弱气息，压低声音，这样发出的虚实声偏弱，是以降低感染力和清晰度为代价的，并不是状态最好的虚实声。

扫一扫，和家宁老师一起练习吧！

范例：分别用虚实声和实声说"我很想你"，在"想"这个字做虚实声的处理，感受声门打开、气流增多，但不会压低声音。

找到"声门"只是练习虚实声的第一步，要灵活运用"虚实结合"才行，"虚实结合"就是实声和虚实声要结合着来，只有实声或者只有虚实声都是不够的，那它们在一句话中的占比是多少呢？实声一般占比90%，虚实声只占10%。

接下来一起我们练习一下。

第一步，叹息法

发实声比较简单，发"a"的延长音时，用的就是实声，多去找声门闭合的感觉。

接下来找虚实声。叹息大家都会。这是最简单的找到虚声的方法，在发出叹息"唉！"的时候，把注意力集中在声门，感受声门打开的状态，多练习找实声和虚实声，这是虚实结合的第一步。

这一步是要找到虚实声的状态，每天练习10~20遍。

第二步，字词法 + 距离法

找到之后就要开始练习，先从字词练起，就像孩子学习

走路，要一步一步地往前走，慢一点，稳一点。

让我们先从字开始，比如"我""你""爱""天"，任何一个字都可以，然后再过渡到词语，比如"博大精深""鸟语花香"。四字词语在练习时可以分开练，比如四个字都是实声，或者四个字都是虚实声，也可以前面两个字发实声，后面两个字发虚实声，都可以。

还有一种是距离法，通常我们和别人说话时的距离，最近能有多近呢？应该就是趴在对方耳朵上说悄悄话吧？这时候我们的声音就是虚声。最远的距离呢？我们站在舞台中央，对方站在观众席的最后一排，想象在他的耳边说话，然后自己起身，一点点走远，1米、5米、10米、20米、50米，直到你几乎看不见对方，声音也越来越实，越来越响亮。这就是用距离法练习虚实声。

练习距离法的时候也很考验我们的气息，尤其是距离越远，气息要越足，千万不要让喉部过于用力。气息的练习方法参照第2章。

第三步，朗读法

到了这步，终于把虚实声用起来了，在日常使用之前，我还是建议你读一读文学作品。有一个特别好用的方法推荐给你，就是在练习朗读的时候，可以把稿件打印出来，用笔

标注出虚实声的变化,也可以在电子文档上做标记,这样看着朗读,一段时间以后就会熟练地掌握虚实声了。

在练习的过程中,请尽量避免这几种情况:

第一,虚实声过低,也就是我们开头提到的,虚实声和实声的区别在于声门的开合和气息量的多少,没有声音高低的分别。

第二,拖音。有的人一打开声门,容易归音不到位,出现拖音的情况。在用叹息法和字词法练习的时候要尽量避免这种拖音。

接下来进入实战,朗读法最好的练习材料是古诗,短小精悍,有助于我们可以更快速地划分虚实声。

例如,《望庐山瀑布》这首山水小诗:

> 日照香炉生紫烟,遥看瀑布挂前川。
> 飞流直下三千尺,疑是银河落九天。

前两句"日照香炉生紫烟,遥看瀑布挂前川"描写的是真实景物,属写实手法,我们可以多用实声,后面两句"飞流直下三千尺,疑是银河落九天"运用了夸张和比喻的手法,抒发了诗人对祖国大好河山的赞美,这时候我们可以在"下""落"这两个字上用虚实声来突出情感或者表示强调。

第 4 节
2 招让声音稳定持久，一直好听

如果你平时说话时声音流畅，但在持久用声，或者大声说话时，嗓子就会出现"干、哑、疼"的情况，这和喉部控制有关。喉头的相对稳定和声音质量有很大的关系，对歌唱演员和播音员的喉部动态研究表明，"说"与"唱"在喉部动态方面很相似：有经验的歌唱演员或播音员不论声音怎样变化，喉头位移总是控制在较小的幅度内，也就是处于相处稳定状态。正是喉头的相对稳定，保证了声音变化的和谐与通畅。

没有经过发声训练的人，喉头位移往往依据以往的习惯，欠缺控制，在音高变化时出现明显的上提和下压，有的人还形成了提喉或压喉说话的不良习惯。超出一定范围的喉头位移，破坏了喉头的相对稳定，使音色阻塞且不统一，甚至还会造成生理疾患。比如，喉头明显上提的人，多带有"挤""卡"音色，喉头明显下压的人，多带有"空""浑"音色，而且牵制了舌头的运动幅度，明显影响了字音的清晰度。在发声时有喉头上提习惯的人中，发生声带小结的比例较大（引自付程《实用播音教程》）。

这就像是专业舞蹈演员和非专业舞蹈演员跳舞的区别。同样是抬起手臂这个动作，专业舞蹈演员会以强大的控制力把手臂弯曲或径直伸向某个方向，自然、优美。而非专业舞蹈演员的手臂是松散的，或者方向和力量控制不够精准，显得僵硬。我的学员中很多人在练声过程中都会说到一句话："我知道应该怎么做，可就是控制不住啊！"实际上，缺少专业训练，就是没有控制力的原因。

现在我们知道，想要拥有变化自然、和谐流畅、润泽丰满的声音就需要调整喉头垂直位移幅度，在发声时保持喉头的相对稳定。那怎样才能保持喉头稳定呢？先来看看喉部的发声原理。

喉头和声带是发音器官的重要组成部分，是声源，就是我们常说的"嗓子"。

喉头上接咽部，下连气管。上部接近三角形，下部呈圆形，由软骨作支架，通过骨关节韧带及喉部各肌肉互相联结，共同构成一个上下连通的活动小室，声带就长在这间小室里（引自林鸿的《普通话语音与发声》）。

从下图中我们可以看出，声带位于喉的下端，由两片韧带薄膜组成，纤维片和肌肉纤维构成一个狭缝状的声门，成为呼吸和说话时能够开合的活门。两条声带的前端附着在甲状软骨骨角处，后端分别附着在两块杓状软骨上，声门的开

度主要由杓状软骨的动作决定,发音时声门位置相对收拢,而呼吸时相对展开。

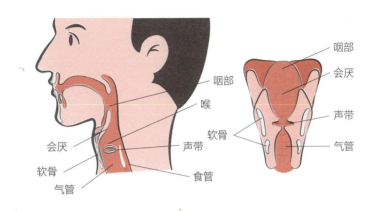

想象一把折扇,扇面轻薄,却可以扇风取凉,这就像我们的两片声带,"薄如蝉翼",却可以振动发声;折扇的两边是扇骨,比扇面坚硬,也决定扇形;这就像我们声带外围的杓状软骨,可以灵活转动,对声门的开合起着关键作用。如果你手里有一把折扇,折叠以后,使劲揉搓外层坚硬的扇骨,里层的扇面很快就会变得松散,甚至破损。我们的喉部出现不适感,甚至发生病变就是类似的情况。

在正式场合,喉部发声的最佳状态是"积极而放松",过于松弛会有气无力,给人松散、懈怠的印象;过于紧绷会挤压喉部,让人感到紧张和不适。在这种情况下,喉部肌肉自如灵活地运动,才能和呼出的气流协调配合,完成发音过程。

有人说，这种"积极放松"的状态是到了一定年纪，积累人生阅历之后才有的豁达，其实并非如此，时间是一方面，自身的修炼是另一方面。喉部控制自如可以让你在20多岁的年纪就掌握"松弛而有力量"的声音，由内而外地展现自信。

具体怎么做呢？

让喉部相对稳定需要尽量控制喉头位置，让它不要过多地往上走，也不要过多地往下走，保持在一个相对稳定的位置，才能保证声音的流畅。这就像是一个气球被我们捏住进气口，出气不畅，发出的声音千奇百怪，只有保持气流通畅，才会发出稳定的声音。

想要保持喉头稳定，练习两个动作很有必要。第一个是"元音开嗓"，第二个是"只吞不咽"。

先来说"元音开嗓"。一般，声音工作者会用元音"a"的延长音来开嗓，如果可以做到稳定持久地发出"a"音，

声音不颤、不抖、不虚、不扁、不挤,就是喉部稳定的表现。

"只吞不咽"是我为了方便记忆而起的名字,是"吞咽"的半程动作。现在你可以站在镜子前,仔细观察自己的喉部,当我们吞咽食物或口水时,喉头会上下起伏。我们要做的是把口水吞下去,喉头上移以后,停止动作,让喉头稳定在这个位置,5~10秒后再放下。如果刚开始做的时候喉头会不自觉地下滑也没关系,可以稍微加以控制,随着练习时间越来越长,对喉头的控制力会越来越强。

第5节 探索音高,找到说话唱歌都好听的练声秘密

有一次,一位老师和我聊天,他说:"我发现有些老师站在台上,下面的学生根本不听,课堂氛围乱糟糟的。"我问他:"你觉得是什么原因呀?"他回答:"没经验呗,声音镇不住学生,大家都该干吗干吗。"

其实,想要"镇住学生",不仅是缺乏经验的问题,还有缺少声音控制力的原因。还记得我刚大学毕业的时候去艺术培训学校做老师,学生们听得津津有味,没有人窃窃私语,

也没有人做其他事情，这是为什么呢？

我们说话时，如果声音平淡，干扁无力，就没办法吸引听众的注意力；如果声音缺少变化，就不能持续吸引听众注意力，这种"富于变化"的声音就需要喉部的控制力。探索音高，是"让声音有变化"的基本功。

什么是音高呢？从声学角度来说，音高的变化，取决于发音体在单位时间内的振动频率，频率越高，声音也就越高；相反，频率越低，声音也就越低。如果我们可以在能力范围内不断探索自己的音高，让自己的声音富于变化，那么，讲话更有吸引力就变得轻而易举了。

接下来就让我们来练习一下提升音高的3个动作：

第一个是绕音，也叫螺旋音，一般用"a""i""u"来练习，可以螺旋上绕、下绕，有效提升喉部控制力。比如用"i"音，从说话的自然音高中的某一个音开始，持续发音，逐渐"环行上绕"，向高音扩展，接着再由刚才达到的高音逐渐"环行下绕"，循序渐进。

第二个是阶梯式升高、降低练习。首先用单一元音或单一音节，从说话的自然音高中的某一个音开始，一次次地接连发音，一个音阶一个音阶地升高或降低。

第三个是滑音，也就是上滑音、下滑音练习。单元音"a"的延长音，使音高上滑至接近自己的高音极限，向下滑

至接近自己的低音极限。注意气息控制，发声练习一定要力所能及，接近高音、低音极限时不要失去控制。

扫一扫，和家宁老师一起练吧！

第6节 80%的人都容易忽略的发声隐患，你一定要注意

经常关注声音训练的人，对"科学用声"这四个字一定不陌生，可是到底什么是科学用声呢？它的定义是这样的：科学用声就是发声者在科学理论与前人经验的指导之下，充分利用自身的发声器官，在保证发声器官健康运行的情况之下，达到自身声音状态的最佳呈现效果。

这里面有一个关键词是"健康运行"，绝大部分有喉疾的人之所以出现喉疾困扰，都和不健康的发声习惯有关，那么常见的错误发声习惯有哪些呢？让我们来看一看吧。

第一，低音压喉，声音喑哑

如果你的音量很低，声音干扁无力，很可能已经出现压喉的情况。可以试着观察一下自己能不能发好低音，比如

"春晖寸草"的"草",三声,如果下不去上不来就说明有压喉的情况;还有,如果声音低沉,嗓子经常不舒服,也可能是压喉带来的问题。

出现习惯性压喉,该怎么办?

首先,感受喉部状态。现在我们一起来做一下,张开嘴巴,吸气,呼气,发"a"音,感受自己的喉部有什么变化,如果开始发紧,就说明你习惯性压喉,需要放松,试试气泡音和哼鸣,哼鸣的时候可以先发"m"这个音,再一点点哼唱,等把喉部放松下来以后,再试着张开嘴巴发声。

这时打开口腔体会喉部状态,再试着闭上嘴巴,发声,发"en",感受喉部的状态。

无论开口还是闭口,请一定记住,喉部放松是最重要的,什么时候能放松了,什么时候就进入下一步,如果无法放松,就把气泡音和哼鸣作为自己主要的练习内容,每天练习,坚持一两周。

其次,保持喉部稳定。在本章第 4 节和第 5 节讲的让喉部保持稳定的方法,"只吞不咽""绕音"都可以训练喉部保持稳定,慢慢地,压喉情况会有缓解。

最后,觉察喉部状态。每当你发现自己有压喉情况,就可以立刻调整。如果缺少这种觉察,有个方法可以帮到你,就是练字词。练什么字词呢?练上声,也就是我们汉语拼音

中的三声。经过观察,很多有压喉问题的人,在发三声向下"拐弯"的时候,能下去,但是上不来,因为往下走的时候喉部压得太低,不能"上来"恢复正常了。这就需要我们在发三声的时候,注意保持喉部稳定,让下降和上升都处于正常的发声范围内。

多去练习这样的词语,你的喉部控制就会好很多,这里准备了一些包含三声的词语,可以参照练习。

日积月累　　轻歌曼舞

无独有偶　　枪林弹雨

耳濡目染　　赴汤蹈火

心猿意马　　龙飞凤舞

翻江倒海　　不言不语

扫一扫,和家宁老师一起练习吧!

第二,高音挤捏,声音尖利

有些人说话声音尖细,好像在挤着嗓子说话,声音很像小孩子发出的,大声一些还会嗓子疼。如果你也有这些情况,就要注意训练科学用声了。

和压喉一样,除了练习喉部放松和保持稳定之外,挤捏嗓子的情况还需要有意识地找到胸腔共鸣,也就是自己的中低音,这一部分我们会在第 5 章讲述,通过寻找中低音来避免喉部习惯性上提,减少挤捏感。

第三，情绪激动，喉部用力，嗓子干、哑、疼

我有一位学员是教师，通过练习掌握了科学用声的技巧，连上 4 节课也不会嗓子疼，但很快又出现新的问题——看到没有认真听课的学生容易情绪激动，大声说话嗓子还是受不了，这就是情绪带来的用声问题。

在科学用声领域，有这样一句话："声音是士兵，气息是统帅，情感是君王。"练声的基本功是对气息、声音的控制，但起到主导作用的还是情感，如果我们难以控制情绪，同时科学用声的技巧还不够熟练，就很容易回到错误的发声方式。只有刻意练习，使科学发声形成肌肉记忆，才能在各种情境下都能保护喉咙，灵活用声。

第 7 节 练声计划

练声讲究循序渐进，根据自己的情况来练习，不要一次练太多，熟练以后再逐步增加练声内容；也可以根据自己的声音需求来选择练声内容，重要的是持续练习。

想要发生改变,至少给自己 1 个月的练习时间。

在喉部训练过程中,需要格外注意这几点:

一是喉部放松是前提,用力发声很容易出现挤压喉部的情况,违背了科学发声的本意;

二是放松以后,要保持喉部的积极状态,不僵不挤,积极稳定;

三是喉部不适的人平时多练习气泡音,让喉部"稳定地放松",就会避免长期疲劳引发的疾病。

下面是一些练声内容,可以有选择地练习,时间允许的情况下可以全部练习。

🔊 练习内容

1. 气泡音 3~5 个呼吸 / 哼鸣 1 分钟
2. 开嗓(a/i/u)延长音 3~5 次
3. 只吞不咽 5~10 次
4. 绕音 / 滑音
5. 虚实声

 (1)叹息法,"ai"。

 (2)字词法+距离法。

 全部实声:兵强马壮　风调雨顺　经年累月

 全部虚实声:深谋远虑　高朋满座　热火朝天

前实后虚:调虎离山　刻骨铭心　下笔成章

前虚后实:调虎离山　刻骨铭心　下笔成章

(3) 朗读法。

泊秦淮

杜　牧

烟笼寒水月笼沙,夜泊秦淮近(虚实)酒家。

商女不知亡国恨,隔江犹唱后(虚实)庭花(虚实)。

扫一扫,和家宁老师一起练习吧!

第 2 章
找准声音"发动机",
轻松练就好声音

如果把我们说话的过程看作是一辆运行的汽车,那么气息可以算得上是这台车的发动机了。发动机是一辆车身上最"值钱"的部分,也是车辆研发的核心技术之一。发动机的可靠性和车辆的性能、质量息息相关,决定着一辆车的动力强度和稳定性。我们的声音也一样,气息决定着发声质量和能否持久稳定,所以,想要声音好听,科学发声中的重要一环就是练气息。

第 1 节
为什么说话时间长就会嗓子疼

如果你或者身边的朋友从事培训、教育工作,相信对这种抱怨并不陌生:

"今天讲了一天课,嗓子都哑了。"

"我直播 2 个小时,不停地喝水,嗓子还是受不了!"

"嗓子都要冒烟儿了,什么时候是个头啊?"

也许你会说:"大家都这样,习惯了,没办法,只能身边常备润喉糖,救救急吧。"润喉糖能起到缓解作用,但要解决这个问题还需要从发声系统入手,掌握科学用声的方法,从"源头"解决嗓子疼的问题。

为什么播音员、主持人每天播报或主持几个节目,嗓子不但不会哑,还能保持声音洪亮、底气十足?因为专业人员能够科学发声,找到准确的发声位置,用对发声系统,故而不会出现嗓子哑的情况。

让我们先来看看让嗓子"不堪重负"的原因有哪些。

第一个原因:发力点不对

前段时间,我在某知识平台上看到有人提问:"怎样能让

声音更好听?"有人在下面回答:"要挤压自己的喉咙,女生要让自己的声音软软的,找到最好听的状态就可以了。"

看到这个回答,我真是惊出一身冷汗,这种方法会伤害自己的喉部,轻则嗓子干、痒、疼,重则出现喉部疾病,很多人的喉部疾病都是错误发声引起的。这就像是我们想要减肥,用节食的方式让自己几天之内轻了几斤,有常识的人都知道,这些减掉的重量大多是水分,一旦恢复正常饮食,体重就会反弹回来,而节食对自己的身体也是一种伤害。挤压喉咙就是一种短期听着声音有变化,但长期来看对喉部有害无益的用声方式。

也许有人要问:那想要拥有好声音只能靠天生吗?

我们的喉部结构的确是天生的,这也是为什么有些人生来就有好嗓音,而有的人声音普通。声带的长短、薄厚决定了一个人的发声特征。就像人的长相一样,有人长相好看,有人长相普通。我们无法决定自己的喉部构造,但可以通过学习科学的发声方法,提高发声质量,让声音更好听,让发声更持久。

怎样判断自己的用声是否准确呢?

如果你在说话时经常感到喉部不舒服,就说明自己的用声方法不对,需要做出改变了。

在科学发声领域,有一个口诀叫作"两头紧,中间松",

意思是口腔（包括唇舌）紧、腹部紧，喉部放松，但是很多人的用声方式刚好相反，"两头松，中间紧"，也就是口腔放松，腹部放松，喉部用力，这是长时间说话嗓子疼的主要原因。

第二个原因：发声动力不足

发声动力来自于哪里呢？来自于气息。只有"深呼吸"才能调动复杂的发声系统，让各个器官"为声所用"。

动力不足的情况分两种，第一种是没有用上气息，说话时靠嗓子用力，有句话说："会说话的人用气，不会说话的人用嗓。"单纯靠嗓子发力的人声音干扁无力、缺少变化且难以持久，很容易嗓子疼。

第二种是用上了气息，但由于腹部力量太弱，造成"动力不足"。我的一些学员能够掌握科学发声的方法，但仍免不了喉部用力，这是因为气息的动力不足。动力源自腹部，就像是跷跷板的两端，一端是喉部，另一端是腹部。如果腹部的力量太弱，喉部就要用力下压；想要腹部有力，就需要专门训练它，这部分内容我们会在本章第 4 节详细讲到。如果我们可以找对发力点，动力充足，那么拥有好声音就可以易如反掌了。

第 2 章 找准声音"发动机",轻松练就好声音

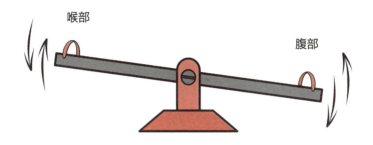

第 2 节
找准动力系统,用气发声,嗓子不疼

你会呼吸吗?看到这个问题也许你会感觉很奇怪——这还用说吗?呼吸是每个人与生俱来的能力,不会呼吸怎么在此时此刻睁眼看这本书呢?

没错,每个人都会呼吸,只是呼吸也分几种,有的呼吸方法会随着讲话时间越来越长而让你喉头发紧,气喘吁吁有的呼吸方法却可以让说话像练声,越说越好听。

2019 年国庆阅兵仪式上,康辉和海霞作为幕后解说员持续工作,最后需要靠吸氧来维持体力。这里我们来思考一个问题:为什么有的教师、销售人员说话时间长了会嗓子哑,

031

而播音员说话时间长了嗓子没问题，却需要吸氧呢？因为这些教师、销售人员发声时，是嗓子在用力，而播音员发声用的是气息。在阅兵仪式上保持铿锵有力的解说，需要大量的气息来维持，所以解说员会累到要吸氧，但嗓子不会哑。当你养成科学发声的习惯以后，也可以轻松发声，嗓子不疼，喉部也会更健康。

一、科学发声

科学发声是一种让声音充满活力、富有弹性的训练方法，如果每个人都可以掌握这种训练方法，不仅可以轻松用声，嗓子不疼，还能持久用声，保持声音的弹性和明亮感。

那什么是科学发声呢？

先让我们来看看声音在我们的身体里是如何产生的，进而了解科学发声的原理。声音的产生需要身体的三大系统来发挥作用，分别是动力系统、声源系统和成音系统。动力系统由肺、气管、胸廓以及膈肌、腹肌等器官和相关肌肉组成。声源系统主要指的是喉和声带；成音系统指的是喉腔、咽腔、口腔与鼻腔。

按照付程在《实用播音教程》中的描述，三大系统的"工作流程"是这样的："气流从肺通过支气管、气管到喉，在喉部引起声带振动，产生基音，同时也使呼出的空气产生

同步振动。气流在经过咽腔、口腔或鼻腔的过程中，进一步引起各共鸣腔的共鸣，使声音扩大和美化。在口腔中基音还受到了唇、齿、舌、腭等的节制，在对共鸣腔进行调节，对呼出气流构成阻碍和克服阻碍的过程中形成了负载信息的语言符号语音。"

如果把发声过程看作一家工厂的生产过程，那么以腹肌、膈肌、胸廓为主的动力系统就是这家工厂的动能来源，有动能就可以"开工生产"，缺少动能就无法开工。如果过度生产，就会增加对"生产设备"（也就是发声器官）的损耗。

以喉和声带为主的声源系统就是"工厂的原料车间"，为工厂提供优质的"原材料"（也就是喉原音）；以喉腔、咽腔、口腔与鼻腔为主的成音系统就是工厂的"加工车间"，比如口腔就是咬字器官，对"原材料"进行"加工与雕刻"，使其更加明亮和清晰。

科学发声的基础是用气发声，这也是动力系统的核心要义。接下来我们就了解一下气息的相关内容。

二、呼吸分类

首先来说气息的工作原理。

呼吸方法总共分三类，胸式呼吸法、腹式呼吸法、胸腹联合式呼吸法，接下来简单介绍一下这三种呼吸方法。

1. 胸式呼吸法

胸式呼吸法以肋间肌的运动为主,呼吸时胸部微微扩张,深吸气时肩膀上抬,许多肺底部的肺泡没有经过彻底的扩张与收缩,得不到很好的锻炼。这样氧气就无法充分地被输送到身体的各个部位,时间长了,身体的各个器官就会有不同程度的缺氧状况,很多慢性疾病就因此而生。

用这种呼吸法发出的声音尖细,声音强度弱,变化小,换气频繁。靠这种呼吸方法说话对身体有害无益,因为呼吸浅,稍微需要大声说话,就会借力喉部,时间长了,喉疾就找上门来。胸式呼吸法在呼吸急促、紧张的情况下经常被使用,也是一部分人的日常呼吸法。

2. 腹式呼吸法

再来说腹式呼吸法。如果你练过瑜伽或者经常从事体育运动,对这种呼吸法应该很熟悉,它的练习方法也很简单,想象你的腹部是一个气球,吸气把气球吹起来,呼气气球瘪下去。腹式呼吸法的关键是:无论是吸还是呼都要尽量达到"极限"量,也就是以吸到不能再吸,呼到不能再呼为度。

3. 胸腹联合式呼吸法

最后来说胸腹联合式呼吸法,它是播音主持、演讲、声

乐、戏曲等领域常用的呼吸方法，我国民族声乐及戏曲、曲艺等艺术发声中所说的"丹田气"用的就是胸腹联合式呼吸法。它依靠胸腔、横膈膜和腹部肌肉控制气息。在吸气时，小腹自然外凸、两肋后部及腰两侧产生自然张开、撑起的感觉。吸到正常的程度自然地呼气，注意体会两肋回收、腹部慢慢复原。

三、用气发声

科学发声非常重要的一个环节就是用气发声，那什么是用气发声呢？

徐恒老师在《播音发声学》一书中对气息的运用感受有这样一段描述：

> 流动感，是气息运用最重要的感觉。气息的活力源于流动。气息好比声音的血液，气息的流动形成声音的活力。

当声带振动的力量感来自于气息的强弱，而不是喉部本身时，就已经开始用气发声。对于用气发声，鹏鹏老师有这样的论述：

> 想象气息在我们体内是一条奔腾不息的河流。这条河流一直向着前方涌动，充满生机。我们的声音就是这条河流上

的船，在河流的承载下顺利航行。

船要顺利通行，那么河水要多，不然船就会搁浅。所以气息要足。

船要顺利通行，河流中不可有惊涛骇浪，不然船就会倾覆。所以气息要稳。

船要顺利通行，河道不能阻塞，不然船就会航行不畅。所以发声器官不可有紧张阻塞。

用气发声就是保持气息充足、输出稳定，发声器官放松通畅的发声方式。

那怎样才能让气息保持"稳、足、畅"呢？这就需要刻意练习了。

根据练声基础的不同，我将气息练习分为五个阶段，分别对应我们这一章的2~6节，你可以根据自己的气息基础逐步学习。

接下来就让我们开始气息的练习，先打开"声音发动机"。

气息的基础练习有很多动作，比如吹蜡烛、吹灰尘、闻花香、抬重物等，我准备的内容不多，但是好记、好练也有效。

先来练习3个动作，分别是腹部放书、闻花香、发"si"音。

腹部放书是为了帮助你最快最准地学会胸腹联合式呼

吸法；

闻花香是最简单的、不受环境限制的练习方法；

发"si"音是能够给你快速反馈的练声技巧。

先来说第一个，腹部放书。

练习方法很简单，平躺下来，在腹部放一本书，手机或者其他任意一件轻重适中的物品都可以，当然，你也可以把一只手放在腹部。我们以书为例，放书，然后吸气，感觉气流穿过鼻腔、进入呼吸道，胸腔打开，两肋打开，腹部微微胀起，把书顶起来。呼气是把刚才的所有步骤反过来做一遍，也就是腹部微微回收，两肋和胸腔复原，重点放在感知腹部发力上。

随着我们吸气和呼气，感受这本书的上下起伏，注意速度不要太快哦！重点感受胸腔开合和腹部发力。

第二个，闻花香。

一定要先练习腹部放书，再练闻花香，为什么呢？

有太多人一说到胸腹联合呼吸法就是先练闻花香,可是一练就错,吸气时肩膀就跟着抬起来,说明用的是胸式呼吸法,采用胸腹联合呼吸法,肩膀完全不参与呼吸运动。

闻花香有一个九字口诀:气下沉、两肋开、小腹收。简单来说,把躺下的呼吸状态用到站姿和坐姿上,就是闻花香。

我们一起来练一练,先把体内的余气全部吐出来,站立或者坐着都可以,想象你身处一座花园里,凑到一朵花前,深深地吸一口气,让花香贯穿全身。

吸气的时候有意识地做到"吸到肺底、两肋打开、腹壁打开",进行慢吸慢呼。在吸气的过程中,着重体会两肋后部渐张、腹肌渐渐向"丹田"(肚脐下面三指就是丹田)集中,腹壁从松弛状渐渐绷紧,产生"站定"的感觉。吸气比日常自然吸气稍多,大概到五、六成满的时候,调整腹肌的控制力,慢慢呼气。

有些练过闻花香的人会有个疑惑，九字口诀是气下沉、两肋开，小腹收，这个"收"的动作要求腹部一直是扁的吗？

并不是，它是指一种发力的感觉，比如腹式呼吸法的要点是吸气要吸满，而胸腹联合式呼吸法只需要吸气六成满，这就要求我们对腹部有很强的感知力和控制力，这就是一种"收"的状态。

接下来我来做两个错误示例：第一个，肩膀上抬。慢吸慢呼的情况下，肩膀是完全不需要动的，动了就错了。第二个，上胸腔起伏明显。

第三个，发"si"音。

最后一个动作在闻花香的基础上进行了升级，加上了唇舌的配合，用舌尖抵住牙齿，让气流从齿缝中穿过，发出稳定而持久的"si"音。练习这个动作是为了感受气息的稳定性，也是用气发声的基础动作，经常练习这个动作会让我们说话持久不费嗓，保持声音稳定有力。

发"si"音类似于吹蜡烛，轻轻吹气把烛火吹弯，但不能让它熄灭，这种保持烛火弯曲的方法就是发"si"音时的气息控制状态。

这3个动作，一吸一呼10个循环是一组，每天至少做3组。

第 3 节
3 个动作提升声音气场，拥有说话气势

你有没有听过这种声音，音量小小的，弱弱的，甚至有些尖细，变化很小，语速稍快就会有明显的喘气声……如果他要大声一点，就需要使出全身的力气，发出的声音很散，语气也显得冲，这种声音就是没有很好地激活声音的"动力系统"，造成动力不足，声音缺少力量感。

如果把我们的声音看作是一家"工厂"，那么这家"工厂"起码包括"原料车间""加工车间"和"动力车间"，分别对应着喉部、口腔和腹部。

我们的发声系统可以分为三部分：

（1）喉部是声源系统，肺呼出的气流经过气管通过喉部，声带在气流的作用下产生振动，发出声音。你可以把它当作"声音工厂"的"原料车间"。

（2）口腔是成音系统，声带振动发出的声音叫喉原音，但是喉原音很微弱，经过共鸣以后被扩大和美化，形成不同的声音色彩。我们可以把口腔理解为"声音工厂"的"加工车间"。

（3）动力系统指的是为发音提供动力的系统，从肺呼出

的气流就是发声的动力。动力系统主要由肺、气管、胸廓以及膈肌、腹肌等器官和相关肌肉组成。这就是我们发声的"动力车间",为"原料车间"和"加工车间"提供动能。

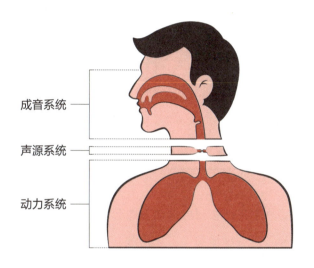

在这家"声音工厂",如果"成品"有问题,需要在"原料车间"和"加工车间"找原因;同样的,如果产能不足,只在"原料车间"和"加工车间"加快速度是没用的,需要在"动力车间"下功夫。

在说话时,气息是声音的发动机,发动机的动力决定了机器的运转效率,所以气息的持续和稳定决定了声音的质量。

在工作和生活中,有的人说话让人觉得很舒服,很悦耳,有的人说话让人觉得很刺耳,很聒噪。因为声音,有的人会

让人爱上几分，有的人会让人退避几分。其实，我们听到的声音可以分为乐音和噪声两类，有一定规律、一定波形、一定频率的声波会形成乐音。声波振动没有规律，没有一定波形和频率的就成了噪声（见下图）。

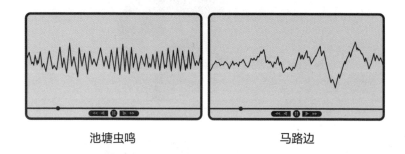

池塘虫鸣　　　　　　　　马路边

从图片中我们看到虫鸣声是此起彼伏有规律的声波，而马路上的是没有规律的声音，这就是乐音和噪声的区别。我们说话时，用到气息的支撑，就会更容易发出均匀而有韵律感的声音，没有用到气息，单纯靠微弱的声带发力只能发出起伏不定、没有规律的声音。

那么怎样提升我们的"动力系统"呢？这一节我们先来说说怎样提升"动力车间"的动力，把声音的气场调动起来。

第 2 节我们了解了胸腹联合式呼吸法，通过腹部放书、闻花香、发"si"音三个动作学会了这种呼吸方法，相当于建好了"动力车间"，接下来就要让它投入"工作"，但刚开始"试运行"，不适合"大量生产"，我们可以小试牛刀，通过三

个练习，找到自己声音的"底气"，拥有说话的气势。

接下来我们练习 3 个动作，你需要控制腹部力量，同时保持喉部放松。

第一个动作是数数。

在保持正确的基本呼吸状态下，缓慢吸气至八成满，接着以大约每秒一个数的速度数数：1、2、3、4……要吸一口气数数，中途不换气、不补气，尽量保证数字之间语音规整、声音圆润集中、音高一致、力度一致，出声的同时出气，不出声的时候不漏气，开头的数字气不冲、声不紧，近尾的数字气不憋、声不噎。气息用尽就停下来，千万不要憋气硬撑。

需要注意的是数数时，保持声带喉头正常发声时的通畅感，不要因为吸气较满呼吸肌肉群紧张而挤压喉咙。一般吸一口气能数到 30 就很好了。刚开始练习时，不要单纯追求数的多少，重点在于锻炼呼吸发声的控制力。经过一段时间的锻炼，呼吸时的控制力增强，数出来的数字自然就多了。

第二个动作是数葫芦。

这其实是速度稍微快一点的数数，只不过把数字换成"葫芦"，同样是吸气以后，匀速呼气发声："一个葫芦，两个

葫芦,三个葫芦,四个葫芦……"要求声音流畅,音高一致,不要有憋气感。

数数和数葫芦与我们的肺活量有很大关系,不要和别人比数量,只跟自己比就好。通过练习,可以提升呼吸肌肉群控制力,这样会数的更多、更久。

第三个动作是绕口令。

用最快的速度,一口气说 2~4 遍绕口令。这个动作已经是比较难的部分,在练习时尽量做到吐字清晰,口腔、喉部、气息一起控制。

给你准备了播音主持专业学生常用的两个绕口令来练习。

八百标兵奔北坡,
炮兵并排北边跑。
炮兵怕把标兵碰,
标兵怕碰炮兵炮。

调到敌岛打特盗,
特盗太刁投短刀。
挡推顶打短刀掉,
踏盗得刀盗打倒。

刚开始练习时可以说得慢一点,除非你有运动或声乐功底,能够灵活掌握胸腹式联合呼吸法,否则不要着急贪快而忽略了吐字清晰。练习一两周以后,再慢慢提升速度。

扫一扫,和家宁老师一起练习吧!

第4节
瘦身练声两不误,好身材、好声音统统收入囊中

如果有一套动作不仅可以让你声音好听,还可以提升腹部力量,练出马甲线,你动不动心?

一直以来,我怀着"让大家的声音更好听,说话嗓子不疼"的初心教学,没想到经常收到这样的回复:

"老师,我练过气息以后腹部好酸,这是对的吗?"

"老师,我的腰腹小了一圈是怎么回事?"

"我的马甲线都出来了……"

……

本章第3节讲到，气息是"声音工厂"的动力系统，动力系统就需要有动能，动能从哪里来呢？

在呼吸时，一吸一呼之间，身体内部已经发生一次气流转换。当我们吸气时，气息通过口鼻进入咽喉，然后是肺部，肺相当于我们的"气囊"。但肺没有自主扩张的能力，需要借助外力。

（1）肺的外部是胸腔，胸腔扩张才能带动肺的扩张；而胸腔外部是两肋，所以两肋扩张才能给胸腔更多的扩张空间；

（2）胸腔下方是膈肌，有研究表明，一个人在平静状态下，呼吸活动进行的气体交换有25%来自肋骨的运动，有75%是靠膈肌的活动。因此膈肌运动对完成呼吸活动、满足发声需要起着举足轻重的作用。我们呼吸的关键就是两

肋和膈肌。

（3）问题又来了，"对呼吸起到巨大作用的膈肌是不随意肌，而腹肌是随意肌，我们可以靠腹肌的收缩来改变腹腔的内压，从而间接控制膈肌的升降。这个控制过程是靠腹直肌、腹斜肌等腹肌的协同动作来完成的，而作用力合力的中心就是我们所说的丹田了。"（引用自《实用播音教程》第1册）简单来说，动力的最终来源就是腹肌。

（4）总结一下，参与呼吸运动的部位有：肺、胸腔、两肋、膈肌、腹肌（包括腹直肌、腹斜肌等），它们的力量最终汇集到一个地方——丹田（肚脐往下三横指的位置）。

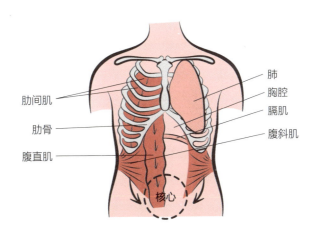

现在我们知道，通过控制腹肌，就会使呼出的气流稳定、均匀、持久，形成有弹性的发声机能活动，才能自如地控制

音长、音强、音色的变化以及控制节奏的变化和共鸣的位置，准确地通过声音表情达意。可反过来说，如果腹部力量不足，就会难以控制相关联的发声系统，最终无法掌握用气发声。

何以动听？唯有练声！接下来就让我们一起开始练习吧！

先来第一套动作，跟节拍。

我们上音乐课的时候学过打节拍，一二三四，二二三四，这个练习也可以让我们的腹部跟着节拍动起来，很有意思。练这套动作跟做卷腹的效果类似，会让腹部有酸痛感。

可以用四个动作来跟节拍。

第一个动作，舌尖抵住上下齿的内侧，让气流从唇齿的缝隙里出来，发"ci ci ci ci"音，要求喉部、下巴松弛，声带不振动。注意肩膀不要耸起，四个八拍是一组，每次完成三组。

第二个动作，上齿轻碰下唇内侧，留有缝隙，气流从缝隙中摩擦而出，发"fu"音，声带同样不振动。

需要注意的是，这个动作不要用力咬下唇，让气流自然呼出，而不是吹出来，没有鼓腮的动作。

第三个动作，舌根后缩，发"hei"音，声带不振动，发四个八拍。

一般练到这里,腹部已经有了酸痛感,这说明你的发力点是对的,坚持一下,还有最后一个动作。

第四个动作,口腔打开,舌部放松,发"ha"音,声带不振动,坚持四个八拍。

这个动作可以有效锻炼膈肌,也就是我们在咳嗽的时候,腹肌上方会振动的位置,坚持练习这个动作可以解决声音发虚、底气不足的问题,气息会更加持久稳定。

这四个动作每天练两遍,练习一周,你会收获惊喜。

接下来讲第二套动作。

第一步,深吸气,接着呼气,发出扎实的"hei"音,它和第一套动作最大的区别就是声带振动发声。

在弹发"hei"音时,要注意膈肌的弹动与发音要协调同步。如果出现下面的情况,都是错的哦!

比如先出气后出声,或者出声后、气息还没弹出来,又或者气息弹出来却没有用在发声上,声音还是用嗓子喊出来的。初学者很可能会出现这些情况。

这时须注意两点:

第一,喉头部位一定要松弛,气弹出才可能弹发出"hei"音。否则气与声会脱节造成嗓子挤出声音的情况;

第二,初学者控制膈肌的能力比较弱,在练膈肌弹发时,

发出的"hei"音并不强,正确的"hei"音是音高稍低、圆润集中、松弛宽厚的声音。刚开始要注意膈肌弹发与发音的配合,不要贪多贪快,只有每一声都有力量,才能连续发音。

第二步,在膈肌单声弹发状态稳定的情况下,增加连续弹发"hei"音的次数,连发2个、3个、4个、5个……连续弹发时,要注意给气的力量要均匀,发出的"hei"音也需要保持音量、音高、音色始终一致。在连续弹发的时候,还要注意膈肌的力量控制在集中到弹发的瞬间,要迅速放松还原。

另外,如果膈肌越弹越紧张,最终会因无气可弹而力竭,这也是腹肌和膈肌控制不足的问题,只有弹发后的迅速放松才能让气不断地进入、弹出,也有利于膈肌再次积聚力量弹发。

第三步,坚持第二步的连续弹发练习,一段时间以后就会产生"自动"进气的感觉,当可以无限制地连续发出稳定的"hei"音时,就可进行第三步练习:由慢到快、稳定轻巧地连续弹发"hei"音。

如果你没办法做到膈肌弹发,速度加快以后肩膀还会借力抬起,整个身体都跟着晃,给你两个建议:

扫一扫,和家宁老师一起练习吧!

第一，倒回去练习第一套动作；

第二，提升腹部力量，比如练习平板支撑、卷腹、平躺抬腿等。练声又健身，一举两得！

科学用声是喉部控制、气息控制与口腔控制配合发声的过程，不是某一个器官单独的动作，而是在大脑的统一指挥下，各发音器官协同完成的动作。

我们在强调气息控制的同时，也强调气息与喉部、口腔的配合。稳定的气流在通过声门时，由声带松紧、薄厚的变化，发出了频率不同、音色有变化的喉原音，在口腔内经过咬字器官的"雕刻"，才成为语音传递出来。

发声时，我们不能只把喉部作为"开关"，发一个音打开一下。要想让喉部得到有效的控制，应该在发声的过程中"抓两头，放中间"，也就是加强气息控制和口腔控制，中间的喉部发声状态要轻松自如。

想要提高发声系统的控制能力，只有坚持天天练，直至将生活中的气息控制与练声时的气息控制达成统一，形成"自动化"的气息控制，才能在生活中达到喉部稳定、气息通畅、用声自如的状态。

第5节
用气发声的高境界——调动自如

学完了练习气息的方法，有些人会问：我练了很久，可说话时还是用不上呀？这其中的原因就在于不会换气。

先让我们来看一下最好的换气状态是什么样的：句首换气无声到位，句子当中小量补充，句子之间从容换气，句子结尾余气托送。要达到以上要求，除了掌握基本状态的"保持两肋支撑感同时调节腹肌的吃力状态，控制呼吸"以外，还应掌握一些常用的换气、补气技巧。

一般换气方式有四种，分别是正常换气、偷气、抢气、就气。

第一种：正常换气

在语言表达当中，我们最常用、也最容易掌握的换气技巧是**正常换气**，即在一句话结束、另一句话开始之前的换气。注意，这个一句话结束，并不是说气息用尽，而是在比如逗号、句号、省略号之后的正常停顿。

第二种：偷气

当我们说话速度快或是内容很长，但没有很长的停顿用来补充气息的时候，就需要无声地补充气息，这种在听觉上不易被察觉的换气就叫偷气。

偷气是以隐蔽的方式，用比较快的速度从口鼻吸入少量的气息，这是播音员常用的补气方式。在实际运用时，呼吸通道要保持通畅，腹肌在一瞬间做出松弛动作。这种方式常用于句子当中的小量补气和紧凑的句首换气。

练习偷气，最容易出现的问题就是动作缓慢，靠身体借力，说白了就是动静大，别人很容易看出来你换了一口气。之所以没办法做到"悄无声息"，是因为腹部控制力不足的问题。那该怎么练呢？

此时要关注的是我们的发力点，也就是腹肌的力量感，多练习闻花香、发"si"音、数葫芦、膈肌弹发，这些动作会提升自己腹肌的控制力。

第三种换气技巧：抢气

与偷气相比，抢气的速度更快，声音更大，情绪更强烈。

偷气就是快速地、偷偷地吸一小口气，不被察觉；而抢气就是明确让人知道我在这里吸了一大口气。

那抢气经常用在什么情况下呢？

当我们说出的句子比较长、节奏急促或感情强烈的时候，会用到抢气。比如在公开场合发言或演讲时，气息消耗很快，常常要在句子与句子之间或者一个句子中停顿的地方急速补充气息。这时候，适当利用抢气，可以形成特殊的声音效果，让我们的语言具有更丰富的表现力。

有些人练习抢气时容易出现的问题是嗓子用力，由于抢气的速度快，气息量大，对腹部控制要求高，很容易喉部借力，导致嗓子发凉、发紧、沙哑。这时候就需要多练习膈肌弹发。

第四种技巧：就气

就气，是在听感上有停顿但实际上不进气，运用体内余气予以补贴，"就着上面那口气"说完后面的话，来达到语意连贯的效果。说话时，如果需要停顿又不着急补充气息，就可以利用身体内剩余的气息把话说完，这种换气方式叫就气。在很多场合，就气不仅可以让说出的语句保持完整，还可以增加语言的感情色彩，让说出的话更有艺术感。

练习时，有些人容易出现的错误就是憋气，一定要等到这句话结束了才敢吸气，此时身体产生了强烈的憋气感，容易疲劳，这就是会练不会用。如果你也有这种情况，先不要朗读大段的文章，而是练习短句，比如两三句话，提前找好换气口，刻意练习换气，慢慢地，就能把练习的技巧用上了。

下面是练习材料,需要说明的是,斜杠标注的位置不一定非要吸气,也可以就气,也可以"声断气连",所以斜杠是对声音的标记,而不是对气息的标记。标记只作为参考,每个人的气息情况不一样,可以根据自己的情况做出调整。

刚开始练习时先练简单的内容,短一点,等熟练掌握了,再试着朗读整篇文章。

练习内容(斜杠代表停顿和换气)

春(节选)

朱自清

天上风筝渐渐多了,地上孩子也多了。/城里乡下,家家户户,老老小小,他们也赶趟儿似的,/一个个都出来了。

懂了遗憾,就懂了人生(节选)

张爱玲

我以为爱可以填满人生的遗憾,/然而,制造更多遗憾的,偏偏是爱。有许多感情/聚散离首,不甘心也好,不情愿也罢,/遗憾和残缺始终都将存在。十全十美不过是痴人说梦,/有遗憾的人生才是完美的人生。懂了遗憾,就懂了人生,世间最重要的不是过往,/而是把握现在,享受当下,/珍惜逝水流年!

扫一扫,和家宁老师一起练习吧!

第6节
从"练得容易"到"用得轻松",你还需要这一招

在我的学员中,有一部分会遇到这样的问题:练习时非常熟练,一到实际用声的时候就回到老样子,不会灵活使用科学发声,这中间有两个问题需要我们注意:一是基本功是否扎实,如果练习的时间很短,比如才练了几天时间,想要达到好的效果是很难的,还需要更长时间的练习,比如1个月;二是缺少刻意控制,无意识地练习,简单重复机械动作,这样也很难有好的效果。

怎样才能有意识地练习呢?给你两个词语:极度专注和自我觉察。

纪录片《成为沃伦·巴菲特》中讲了这样一件事,在一次聚会中,比尔·盖茨的父亲让巴菲特和比尔分别写出对自己影响最大的一个词语,他们两个竟然写了同一个词——专注。

专注力是我们非常重要的能力,专注力强的人更容易自我觉察,也更有创造力。很多获得巨大成就的人反而患有阅读障碍症,像我们熟悉的发明家爱迪生、新加坡前总理李光耀、导演斯皮尔伯格、演员汤姆·克鲁斯、艺术家达·芬奇、毕加索,还有我们非常熟悉的爱因斯坦、丘吉尔、迪士尼、

乔布斯……

　　上帝为他们关上了一扇门，也打开了一扇窗，这扇窗就是专注力，因为阅读极慢、极困难，所以才需要集中所有注意力去理解每个字、每个词，这培养了他们极强的专注力。

　　反观现在的人，被新媒体"喂养"得越来越难以专注。当他们真正想做好一件事时，发现自己难以集中注意力，动不动就会跑神，看起来好像在听课或学习，其实接收的信息不足10%。

　　我的笔记本电脑上常年贴着一个小标签，上面写着"注意力＞时间＞金钱"，它时刻提醒我，在注意力面前，金钱不值一提，要时刻守住自己的注意力。同样地，我们练声也需要专注力，有专注力才会触发更精准的判断力和行动力。

　　要提升专注力，一个特别好的方法是冥想。我常常和学员说，去感受喉部、腹部的变化，感受腹部、胸腔、喉部、口腔的联动，如果缺少觉察，你会发现自己很难感受到这种变化，这就是与自己的身体缺少连接，冥想可以帮助我们重新建立这种连接。刚开始练习时有的人可能连2分钟都坐不住，慢慢能坐到5分钟，10分钟，20分钟……这会帮助我们增加对身体、情绪、内在的感知，提升专注力。

　　先专注，再觉察，你会清晰地感受到身体在一点点发生变化，发声时也更加轻松省力。

第 7 节 练声计划

根据前面几节的讲解,我们知道想要持久用声,嗓子不疼,要记住八个字:喉部放松,用气发声。练声步骤就可以根据这八个字来安排。

这里准备了 21 天的练习内容,每天练习 10 分钟,可以轻松说话,嗓子不疼。

第一周:

1)练声重点:喉部控制

2)练声目标:感知喉部放松

3)练声内容:

①气泡音;

②"a"音(感知声门开合);

③绕音;

④只吞不咽。

第二周:

1)练声重点:气息入门

2）练声目标：找到正确的胸腹联合式呼吸法

3）练声内容：

①气泡音、"a"音、绕音、只吞不咽；

②腹部放书（循环 10 次以上）；

③闻花香（循环 10 次以上）；

④发"si"音（持续 15 秒以上，循环 3~5 次）。

第三周：

1）练声重点：气息进阶和强化

2）练声目标：提升气息控制力

3）练声内容：

①气泡音、"a"音、绕音、只吞不咽；

②腹部放书（循环 10 次以上）；

③闻花香（循环 10 次以上）；

④发"si"音（持续 15 秒以上，循环 3~5 次）；

⑤数数、数葫芦（一口气数完，10 个以上都是正常数量；呼气发声，腹部随着呼气一点点回缩，循环 5 次以上）；

⑥膈肌弹发：

ci-ci-ci

fu-fu-fu-fu

hei-hei-hei-hei

ha-ha-ha-ha

(一个八拍是1组,循环3~5组)。

练声小贴士

第一,喉部放松。如果在练声过程中感觉到喉部不适,立刻停下来,用气泡音来缓解。喉部放松是练声和说话过程中最重要的事,这就像是在说"身体是革命的本钱"一样,喉部健康才能持久发声,发出的声音才能悦耳动听,如果喉部不舒服,即使能发出好听的声音也只是昙花一现。

第二,气息控制。从基础内容练起,一点点提升难度,每天练习10分钟,少则两周,多则两个月,你会发现自己的嗓子舒服了很多。

第 3 章
唇舌有力,拥有像播音员一样清晰明亮的好嗓音

我小时候特别自卑内向,记得有一次和家人去上海,在高楼大厦和宽阔的马路中间越发感到自己的渺小。当时一位阿姨问我"小姑娘,你是哪里人",我回答了三遍,她都没有听清楚,原因是我的声音太小了。

我那时候特别羡慕电视里的主持人,声音明亮,字正腔圆,落落大方,后来经过一番努力自己考上了大学,学了播音主持专业,再到后来我带领数千人找到了自信的声音。如果你也有吐字不清、音量小的问题,可以从强化训练自己的唇舌力量开始练习。

第 1 节
吐字不清，从锻炼"嘴皮子"开始

你有没有遇到过这种问题：在一些特殊场合，嘴巴不听使唤，说不出话，嗓子发紧发痒，或者说话时间长了秃噜嘴？如果有，说明你对自己的唇舌掌控力比较弱，平常说话时这个问题不明显，但在重要场合就会暴露出来。

我们在形容一段精彩的辩论时会说双方"唇枪舌剑"，意思是两个人你来我往，唇舌就像刀剑一样锋利。事实的确如此，如果我们的唇舌不够有力，说出的话也会软软绵绵，难以服众。怎样锻炼自己的唇舌呢？每次在重要场合，我都会提前做一两个口部动作，激活口腔，达到口齿清晰、声音有力的效果。接下来我们就来说说怎样训练自己的口腔。

口腔动作有三套，分别是唇部操、舌部操、口腔操，接下来我会用三节内容来详细讲解。

这一节先来说唇部操。先试试这一段绕口令："八百标兵奔北坡，炮兵并排北边跑。炮兵怕把标兵碰，标兵怕碰炮兵炮。"这段绕口令的每一个字都需要唇部用力。如果没用好，绕口令就说不好，很容易咬字不清，含含糊糊。

唇部的使用是我们发音标准、有力度的重要基础，很多

发声技巧都会用到它。对于唇部,可以练习这 4 个动作:吸、吐、噘咧、撇。这一套唇部动作下来,会感觉嘴唇和面颊非常酸,不但能增强唇部力量,提升灵活性,还能产生瘦脸塑形的效果。

第一个动作:吸,也叫双唇打响

动作讲解:

把上下嘴唇闭合,吸进牙齿里,往里吸的力和双唇向外挣脱的力形成对抗,最后嘴唇终于拔出来,发出"啵"的声音。练一会儿你就会觉得唇部麻麻的,说话也会清晰很多。这个动作每天练习 20 秒。

扫一扫,和家宁老师一起练习吧!

练习误区:

第一个误区,双唇没有吸进牙齿里面,只是双唇缩在一起发出轻微的声音,练习后双唇没有酥麻感。

第二个误区,双唇吸进嘴巴里,但是发不出"啵"的声音,这是由于嘴唇没有力量,需要多多练习。

第二个动作:吐

把嘴唇吐出去,俗称打嘟噜。小时候我们经常会做这个

动作，这个动作可以很好地提升唇部力量。

扫一扫，和家宁老师一起练习吧！

动作讲解：

首先要放松嘴唇，然后微微嘟起来，不要太用力地噘出去，只是微微嘟起来，接着吐气，让嘴唇上下振动发出声音，就像是朝两张纸的中间吹气，纸张振动发声。这个动作每天做3~5次。

动作拆解：

吐不出来怎么办呢？

第一，双唇放松，下唇微微嘟起，注意不是完全噘出去，轻轻地嘟起来，然后出气。

第二，伸出两个手指分别按住两边的嘴角，微微上提，再吐气，就很容易完成这个动作。

在练习时，有的人能吐出来气，但是无法持续，有两个原因，一个是唇部过于紧张，所以无法持续；另一个是气息不足，无法供应足够的气息持续吐唇。用一口气持续吐唇，气息用尽刚好嘴唇发麻，这样才会有更好的练习效果。

第三个动作：噘咧

动作讲解：

噘咧的动作要点是双唇紧闭，努力向前噘，噘到你的极

限，然后嘴角再用力往两边展开，让嘴角去找两边的耳朵。噘咧是一个循环，每天练习20次。

练习误区：

噘出去时力量不够，咧回来时太浅，没有把面部肌肉活动开。做这个动作时尽量多用力，使劲噘出去再使劲咧回来，这样练习效果会更好。

扫一扫，和家宁老师一起练习吧！

第四个动作：撇

动作讲解：

撇，也可以叫绕唇，双唇闭合努力往前噘，然后上下左右运动。等到向四个方向的撇嘴动作做完，再把它们连贯起来，顺时针或逆时针绕圈做就可以了。

练习误区：

有些人在做这个动作时，由于力量不足，很难调动唇周肌肉，遇到这种情况，可以放慢动作速度，做慢一点，先保证准确，再慢慢提升速度。

扫一扫，和家宁老师一起练习吧！

第 2 节
舌部灵活，让你的声音弹发有力

曾经有位学员问我：有大舌头的人还能练声吗？当然可以，无论是舌头肥大，还是舌系带短，都可以通过刻意练习来改善发音。如果你没有这些问题，训练舌部也可以提升力量，让你吐字更清晰，声音更有力。

我常常和学员讲，舌头就像一只小猴子，如果它是一只懒猴子，躺在那里不爱动，说话就要费劲了；如果它很活泼，但是不守规矩，不听指挥，那就容易说错，可能普通话也不标准。这些问题都和舌部动程有关。

所以，我们要把这只"小猴子"调教好，时不时"虐一虐"它。训练舌部有四个动作，分别是：顶、弹、刷、刮。

第一个动作：顶

动作讲解：

把上下齿分开，给舌头留出空间，用舌根最大的力量顶起左腮，坚持 20 秒以后换到另一侧。还有一种方式是左右两边交替顶出去，持续 30 次。

这个动作可以提高舌头的力量和灵活度。如果要增加强

度可以用手指按压脸颊，与舌尖向外顶的力量进行对抗。

练习误区：

这个动作容易做不到位的原因依然是力度不够，轻轻顶出去和使劲顶出去会有完全不同的练习效果。

扫一扫，和家宁老师一起练习吧！

第二个动作：弹

有句广告词是"弹弹弹，弹走鱼尾纹"，在这里我来改一下，改成"弹弹弹，弹走小懒虫"。多弹舌，能让舌头越来越灵活。

动作讲解：

把舌面尽量多地贴到上腭，然后舌根用力往下弹，发出清脆的声音，多弹几次，可以增加舌面的力量。

扫一扫，和家宁老师一起练习吧！

练习误区：

很多人容易舌尖或者舌面用力，无法发出清脆的弹舌声，或者舌头过于用力，弹舌动作变得很慢，舌根还会有点疼，这都是不太标准的弹舌动作，那怎么办呢？当舌面贴到上腭以后，先别着急让舌头下来，感知一下舌头的力量在哪里，如果在舌面前部，就要停下来，重新找发力点，当你能感觉到是舌面后部微微发力就找对了。

第三个动作：刷

扫一扫，和家宁老师一起练习吧！

动作讲解：

"刷"就是用舌头刷牙，让舌头围着上下齿的外围绕圈，多绕几圈，可以很好地锻炼舌部。

练习误区：

这个动作绝大部分人都会做，而且能做对，但是在练习时，因为我们的舌头以前比较懒，忽然让它这么剧烈地动，它会不适应。所以有些人在练习时没有用力，舌头只是象征性地绕一下，这像有些小孩子洗手时不认真，把手放在水龙头下面碰一下水，就算洗手了。这可洗不干净，对吗？

第四个动作：刮

动作讲解：

这个动作就是把舌头伸出来，贴到上牙，相当于用我们的上齿去给舌头做按摩，激活舌部的力量。

扫一扫，和家宁老师一起练习吧！

练习误区：

第一，舌头没有完全伸出来，只是轻轻地刮一下，这样是远远不够的，"刮"不仅在刺激舌面，也在练习舌头的伸缩性，所以练习时尽量把舌头往外伸。

第二，把舌头伸到下唇和下齿龈中间的地方，这样容易让舌头使不上劲，削弱训练效果。

我的一位优秀学员和我讲过一件事。有一次，她接到一个重要的讲解任务。对此，各级领导都特别重视，她也准备了很久。任务完成之后，领导们特别满意，其中一位说："我一直在想，为什么开会的时候，我读稿子的速度那么慢还会错，你怎么速度那么快，还那么清晰呢？"

其实，平时说话说错字常常是因为嘴瓢了，绝大部分都和舌头不灵活有关。当你的舌头足够有力，足够灵活时，才能跟得上你快速运转的大脑，也能在重要场合不掉链子。

所以，我真诚地希望你可以把舌部操带在身边，想起来就练一练，让舌头这只活跃的"小猴子"成为你的神助攻，而不是拖油瓶。

第3节　4个动作让声音立刻饱满立体

在生活中你有没有过这种感受：一个人身姿挺拔，气质不凡，在人群里特别显眼，让人不禁要问："你学过舞蹈吧？"我们都知道，舞

蹈演员每天要练功,才有了挺拔的气质。

其实,我们的声音也可以通过训练拥有辨识度,别人听了你的声音也要忍不住问一句:"你练过播音吗?"这种训练就是口腔操。

口腔操有四个动作,分别是提颧肌、打牙关、挺软腭、松下巴。我们一个一个来练习。

第一个动作:提颧肌

这是我特别推荐的一个练声动作,它可以调整我们的微表情,让我们的面部状态积极饱满,所以我也称它为"让你好听又好看"的动作。

动作讲解:

颧肌在鼻翼两侧,也就是图片里标注的位置。当颧肌被提起时,口腔前部有向上抬起扩张的感觉,鼻孔稍微扩大,上唇贴紧齿面。提颧肌对提高声音的明亮度和字音清晰度有明显的作用。这个动作看起来和微笑很相似,但不完全一样哦!

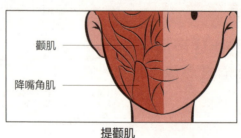

提颧肌

说到提颧肌，就不得不提到我特别推荐的一个小窍门，叼笔。练好了这个动作，不仅会让你的声音好听，还会让你变美。

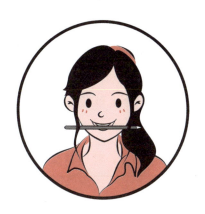

动作要点：

第一，提颧肌所有动作的发力点都来自于颧肌，尤其是嘴角上提的力。

第二，这支笔要和眼睛保持平行。

第三，下唇放松，至于露出多少颗牙齿不重要，重要的是，提起颧肌，放松下巴，此时的表情应是淡定从容、和善亲切的。

扫一扫，和家宁老师一起练习吧！

第四，把笔放在牙齿边缘，而不是靠近内口腔，这一点和第二、三点是紧密联系的，如果这支笔过于靠近口腔内部，那么保持平行很容易，但下巴很难放松，同时唇形不太好看。

也可以把笔换成筷子、吸管、棉签等细长条状的东西。每天练习 10~30 分钟即可。

练习误区：

第一个误区，眼周用力，挤出了眼角皱纹。经常有学员跑来问我：这个动作会不会练出皱纹啊？我只能说：练错了会有，练对了就没有。

颧肌提起时，颧肌以下会被带动，尤其是嘴角会被牵动，但要注意颧肌以上的眼角不需要用力。

第二个误区，嘴角用力，颧肌放松。我们说提颧肌要用力，牵动嘴角上提，对不对？注意一个字——"牵"，也就是被牵动的这个地方不用力或者很少用力。真正用力的是另一头。所以，嘴角不要用力，一旦用力，我们的颧肌就会偷懒，效果会大打折扣。

第三个误区，嘴角往两边咧，没有向上提；嘴角往上走，表达的是欢喜情绪，嘴角往两边横着甚至向下走，表达的就是厌恶情绪了。

第二个动作：打牙关

练习这个动作可以让我们的口腔空间更大，声音更明亮。声音小的人一定要多练习这个动作！

动作讲解：

把你的右手食指放在右边耳垂往上一点点的位置（见下图），然后张大嘴巴，好像要把一个大拳头放进嘴巴里，感觉到食指的位置随着嘴巴张大又闭上，有一个凹陷又凸起的过程，这个位置就是牙关，也是上下牙齿连接的地方。

你只需要重复刚才张大嘴巴的动作，假装要把自己的拳头吃进嘴里，多练几次就会感觉牙关被打开了。这个动作每天做 20 次。

扫一扫，和家宁老师一起练习吧！

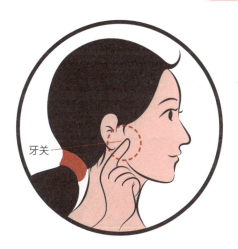

牙关

练习误区：

第一个误区，口腔开合过程中脖子上的肌肉主动紧张。为了避免这种情况，可以慢慢张大嘴，张嘴时不牵动多余肌

肉。这个动作可以帮助我们打开口腔，给舌头提供足够的空间，就像让舌头在口腔里面跳舞，你也能口吐莲花啦！

第二个误区，嘴巴打开后压迫喉结下移。注意牙关打开和舌根下压的区别。

第三个动作：挺软腭

这个动作也可以让我们的声音更明亮，更立体。另外，如果你身边有朋友鼻音较重，也可以练习这个动作。

动作讲解：

首先让我们找到软腭的位置，整个口腔上部是上腭，舌尖抵住口腔正上方，感觉硬硬的，这里就是硬腭，接着舌尖往喉咙的方向卷起来，会发现口腔上部偏后的区域软软的，这里就是我们的软腭。把软腭挺起来以后，口腔空间会更大。

口腔

怎样练习挺软腭呢？给你三个方法：

第一个，打哈欠。当你困的时候会打哈欠，也就是不自觉地张嘴、吸气、抬下巴，这个过程中，软腭会抬起，你试试看。

扫一扫，和家宁老师一起练习吧！

第二个，把唇张成 O 型，也就是椭圆形，软腭也会挺起来。

第三个，卷舌尖。舌尖稍稍弯曲，慢慢向上往后滑动，你能感觉到软腭慢慢挺起来了，而且越往后软腭越挺括。

以上三个动作都可以去练习，每天只需要练习 1 个动作 10~20 遍即可。

练习误区：

挺软腭不必一直挺着，而是一上一下地循环练习。

第四个动作：松下巴

有些人说话咬字太紧，声音生硬，缺少美感，这是下巴过于用力的结果。

怎样让下巴放松呢？

动作讲解：

微微张开嘴巴，上下唇分开，下巴左右晃动。

如果你做不了这个动作也没关系，还可以做这个动作：先保持立姿或坐姿，挺胸、收腹，抬头看自己头顶上的天，这个时候，你的嘴巴自然会张开。如果没有张开说明下巴在用力，仔细感受，脖子会有牵扯感，如果下巴完全放松，不再主动用力，抬起头时脖子牵扯住下巴，嘴巴会自然张开。

多练习抬头、低头，反复做几次，体会下巴放松以后嘴巴张开的感觉。

练习误区：

在左右晃动下巴时，鼻子以上的部位不参与运动，有些人晃动下巴的同时，面部表情也跟着活跃起来，这是不对的。这个动作有点像是新疆舞里面左右扭动脖子，不过我们这里扭动的是下巴，除了下巴，其他部位不需要动。

扫一扫，和家宁老师一起练习吧！

第 4 节
声调到位，练就一口最美的汉语

曾有人把汉语比作优美的歌曲，为什么说汉语那么美呢？因为汉语有一个特点是其他语言所不具备的，汉语的音节有声、韵、调。声

是声母，韵是韵母，调是声调，利用双声叠韵能形成语言的回环美，利用声调又能形成语言的抑扬美。虽然日常生活中鲜少使用双声叠韵，但声调是汉语中必不可少的，有了抑扬顿挫，说起话来就像演奏音乐一样好听，你的话语就可以像歌声一样感染人、影响人。

一、重新认识声调

在语文课上，我们学过的声调有四个，分别是一声、二声、三声、四声，上学的时候语文老师还会教我们，一声平，二声扬，三声拐弯，四声降。这个口诀很好记，我在语文课上一下子就记住了，但多年后当我开始播音主持专业的学习，又重新认识了这四个音调，发现它们还有名字，分别叫阴、阳、上、去。在现代汉语语音学中，声调的概念是这样的：声调是汉语音节所固有的，可以区别意义的声音的高低和升降。

注意这个概念中的一个关键词：区别意义。

声调不同，意义可以完全不同，它的重要程度可想而知。

二、声调的分类

普通话声调可分为四类，分别是阴平、阳平、上声和去

声。和语文课上的声调对应一下，就是一声对应阴平，是高平调，调值55；二声对应阳平，是中升调，调值35；三声对应上声，是降升调，调值214；四声对应去声，是全降调，调值51。

这时候也许有人要疑惑了，什么是调值？这数字又是怎么回事？

在普通话里，调值通常采用五度标记法记录。用一条线来表示声音的高低，由最低点到最高点共分为五度，也就是低、半低、中、半高、高，分别用1、2、3、4、5表示。

调值五度标记法

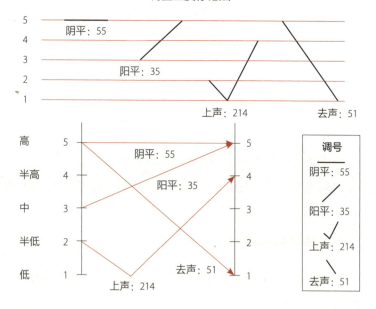

三、声调发音要领

接下来我们来练习一下这四个声调。

阴平：高平调（55）。声音基本上高而平，由5度到5度，大体没有升降变化。阴平的发音很重要，如果发得不准会影响其他声调的调值。

阳平：高升调（35）。声音由中高音升到高音，由3度升到5度。阳平发音起调略高，逐渐升高，直到最高。

上声：降升调（214）。发音时由半低起调，先降到最低，然后再升到半高音，由2度降到1度再升到4度。这个调值最容出错，因为它是普通话四个声调中唯一有弯曲变化的声调。

需要注意两点：

第一，在降到最低再扬起的过程中，不要有折起的硬拐弯儿的感觉，也就是"拐弯"不要生硬；

第二，下降时不要压喉，有些人容易在214中"1"的部分过于压迫喉部，出现声音沙哑的情况；

简单来说就是"拐弯不生硬，降调不压喉"，练好上声对我们的喉部控制也有好处。

去声：全降调（51）。发音时，声音由高音降到最低，由5度降到1度。发好去声的关键在于起调要高，然后迅速下降。发音时要干脆，不能拖沓。

🔊 练习内容

扫一扫，和家宁老师一起练习吧！

高原广阔　山河美丽
花红柳绿　山明水秀
光明磊落　大好河山
一马平川　跃马扬鞭
顺理成章　厚古薄今

四、变调规律

我的一位学员特别善于钻研，有一天她发给我一张网络上查到的汉字拼音截图，说："老师，'一飞冲天'里的'一'是一声，可我觉得读四声更舒服一些。"

我说："你的感觉没错，'一'在这里确实应该读去声，只不过网络上的声调识别系统只标记了它的本调'阴平'，却没有根据它的变调规则做出调整。"

这就是我们接下来要讲的内容——变调。

在连读的时候，相邻音节的声调发生变化的现象叫变调。普通话中的变调主要包括轻声变调、上声变调、去声变调、"一"和"不"的变调以及重叠形容词的变调。掌握这些能够解决我们遇到的绝大部分的变调问题，帮助我们练就标准普通话。

1. 轻声的变调

在普通话中，每个音节都有它的声调，而在词或句子里许多音节经常失去它原有的声调而读成一个较轻、轻短的调子，这种音变就是轻声。

比如头发的头这个字，本调是阳平，也就是二声，头（tóu），可是在"石头""木头"这两个词当中，它失去了原来的声调，就成了一个轻声音节。

让我们来看看轻声的变调规律：

（1）助词读轻声。如"我的""飞快地""高兴得""读了""看着"这些加了下点的词和"啊""吗""吧"等，都读轻声。

（2）词缀读轻声。例如"木头""石头""桌子""裤子""我们""你们"……在这些词中，像"头""子""们"这些词缀（附加的构词成分）都读轻声。

（3）叠词读轻声。如"爸爸""姐姐""想想""轻轻"，叠词中的第二个字音都读轻声。

（4）方位词读轻声。如"家里""床下""窗外""桌上"，这些表示方位的词读轻声。

（5）单纯词读轻声。在汉语里，有些词如"玻璃""枇

把""萝卜""骆驼""胳膊""疙瘩"等,是由一个语素构成的词,这种词叫单纯词。其中两个字不能拆开,一拆开就没有什么意义了,这些词中的后一个字也往往读轻声。

其实,要读准轻声,除了要掌握规律,重要的是我们要根据具体的语句,联系具体的语言环境,去细细体会。比如"老子"是我国古代的思想家,如果把后面的"子"读成轻声,就成了父亲的意思了。

🔊 练习内容

舌头 shétou　　　　　蛇头 shétóu

兄弟 xiōngdi（弟弟）　兄弟 xiōngdì（哥哥和弟弟）

是非 shìfei（纠纷）　　是非 shìfēi（事理的正确和错误）

对头 duìtou（冤家）

对头 duìtóu（正确）

练习 liànxi（动词）

练习 liànxí（名词）

扫一扫,和家宁老师一起练习吧!

2. 去声变调规律

去声音节在非去声音节前一律不变,在去声音节前则由

全降变成半降,即调值由 51 变成 53。比如记录、摄像、赞颂、救护。像"记录"的"记",如果单独拿出来读,应该是"记"(jì),但放在"记录"这个词语当中,就是从 51 变成 53,调值不降到底了。

也就是两个去声音节相连,前面的去声变调为"半去",并且,有时会影响到后面的去声起点,使其比第一个去声略低。当三个去声音节相连时,前面两个去声都变调为 53,最后的去声音节读原调。

接下来就让我们读一组词语练习一下。

练习内容

笑料　立刻　电扇　大会

电话　炸药　赤道　气力

介绍　照相　教室　算术

借鉴　故事　号召　概要　跳跃

看电视　卖设备　要药费　奥运会

大陆架　扩大会　炮舰队　录像带

扫一扫,和家宁老师一起练习吧!

3. "一""不"的变调规律

"一""不"的变调规律有这样两个:

(1)去声音节前变阳平。

（2）"一"夹在叠词中间，读轻声；"不"夹在词语中间时，读作轻声。

除此之外，"一"还有一个变调特征，就是非去声前面读去声。

善于思考的人可能要问了，"一"在去声前变阳平，在非去声前变去声，那它到底什么时候读本调阴平，也就是一声呢？很简单，"一"在单独念或者在序数词中读本调阴平。

这些内容怎么记忆呢？给你一个顺口溜，让你一遍就记住：

"你去我不去，你不去我去，夹在中间哪儿也不去"。

你有没有发现一个规律，就是变调总是以后面这个音的调值来决定前面的调值，而不会根据前面的调值来变调。所以，顺口溜里的"你"，说的就是后面的字音，"我"是指前面的字音，也就是需要变调的字音。

"你去我不去"，意思是如果后面的字音是去声，那么前面的"一"和"不"就不能是去声，而是阳平。

"你不去我去"，意思是如果后面的字音是非去声，那么"一"和"不"都是去声，当然"不"的本调就是去声。

"夹在中间哪儿也不去"，就是夹在两个字中间，尤其是夹在叠词中间，要读轻声，轻声就是哪儿也不去。

你记住了吗？

练习内容

不露声色　不可一世　不明不白

不卑不亢　不折不扣　不屈不挠

一朝一夕　一丝不苟　一窍不通

一尘不染　一起一落　一字不漏

扫一扫，和家宁老师一起练习吧！

4. 上声的变调规律

汉语声调中，上声是最难的，它的变调也最多，总共有三种变调规律：

（1）上声音节单念或在句尾时不变，仍读本调。

（2）上声音节在阴平、阳平、去声和轻声音节前，也就是非上声之前，它的调值由214变为21，也记作211（即所谓"半上"），比如"始终"这个词，"始"从原来的"拐下去再上来"变成"拐下去不上来"。

（3）两个上声音节相连，前面一个音节的调值由214变为接近35，比如"果敢"这个词，如果两个都读本调，那听起来会很怪，从向下拐弯再上去，变成直接上去。这时候细心的读者发现了，35不就是二声阳平吗？对，不过在这里我们不叫它"阳平"，而是"阳上"。

如果你觉得难记，我还准备了顺口溜，保证你听一遍就记住了：你不拐我降，你拐我阳。

上声是拐弯的音，其他三个调值就是非上声，我们就叫它"不拐弯"，后面的音"你"不拐弯，那"我"（上声）就要降，变成211；如果你拐弯，我就扬上去，变成35，总结一下就是：你不拐我降，你拐我阳。

🔊 **练习内容**

扫一扫，和家宁老师一起练习吧！

首都	眼睛	火车	礼花	雨衣
省心	古人	祖国	补偿	
乞求	可能	厂房	本质	法律
北部	百货	小麦	讲话	
保险	保养	党委	尽管	老板
敏感	鼓舞	产品	永远	

第5节
1个动作让发声饱满有力

在播音发声的教科书里有这样一段话让我印象深刻："每个汉字为一个音节形成了汉语独特的节律，我们在有声语言表达中需要在保持语

流顺畅的前提下注意语音的节奏变化，充分运用并发挥汉语的节律美，以提高语言的表现力。"怎样充分表现节律美呢？很多播音员主持人在练声时有一项重要基本功，叫作吐字归音，也叫枣核形吐字。

吐字归音是播音员、节目主持人的必练基本功，是建立在汉语音节结构基础上的发音方法，虽然和说唱艺术的吐字不太一样，但是练好了吐字归音，对戏曲、话剧、表演说唱会有很大帮助。

接下来就让我们认识一下"吐字归音"。

我们都知道，音节由声母、韵母和声调三部分组成，一般在发音吐字时，由声母开头，韵母紧随其后，声调在最后，吐字归音就是根据这样的发音顺序，把每个音节分为出字、立字、归音三个阶段，这三个阶段又分别对应音节的字头、字腹、字尾。在吐字归音中，字头相当于声母或声母加韵头（介音）；字腹相当于韵腹，字尾相当于韵尾。

一个音节可以拆分成字头、字腹、字尾，就像一只小动物，有它的头部、腹部和尾巴。我们在发这3个部位的音的时候有一个讲究，叫"叼住字头、拉开字腹、抓住字尾、调值饱满"。

也许有人会有疑问，有些音节没有字头，或者缺少字尾，怎么办呢？比如"a"，既没有字头，也没有字尾。还有零声

母音节，比如"音（yīn）""月（yuè）""无（wú）"。虽然从音节上看，缺少某个部分，但在真正发声过程中，会有类似于喉部闭拢，然后打开，气流冲出，呈爆破状态等动作，这一连串动作本身，就相当于字头或者字尾。

吐字归音其实是按发音器官的动作划分为字头、字腹、字尾，如果把吐字器官的动作考虑在内，那么在汉语普通话中，就不存在无字头或无字尾的音节。

刚才说到，吐字归音还有个名字叫枣核形吐字。枣核形是民间说唱艺人对吐字过程的一种描述。它是指字头、字腹、字尾俱全的音节吐字状态，字头叼住弹出，字腹拉开立起，字尾到位弱收，想象一下，这三个状态合起来便会成为一个两头小、中间大的"枣核形"。

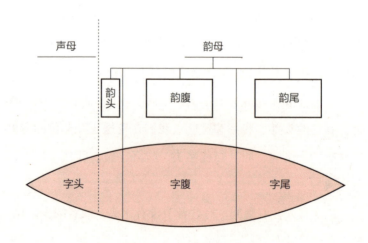

一、字头的处理

先来说"字头",发声时要求做到字头出字有力,叼住弹出。

叼住的意思是指咬字有一定力度,要用巧劲,不能咬得过紧或过松。叼住才能弹出。

只有出字有力,才能带动整个音节响亮清晰。但如果咬字太死,会使发音显得笨拙。所以字头发音除了发音部位准确,还应适当把握咬字力度。

在练习中,常见的问题是字头发音无力,造成吐字不清晰,也容易出现生硬笨拙,语流不畅的情况。

字头的"叼住弹出"要注意四个方面:

一是,成阻要有力度,成阻部位的肌肉有一定的紧张度,阻气要有力,这就要求我们的口腔肌肉有力;

二是,成阻的力量应集中在相应部位的中纵线上,不是满口用力,这就要求我们做到口腔挺括,舌部用力,声音集中而不松散;

三是,要"叼"不要"咬",也就是成阻用巧劲(瞬间用力)不用拙劲,这种感觉特别像是我们的右手拿筷子,劲儿小了拿不住筷子,劲儿太大了又控制不好筷子,拿筷子用的就是巧劲儿;

四是，声母的唇形到位，比如是开口还是合口，是牙齿对齐，还是嘴唇噘出去，要动程到位，而不仅仅是上唇碰下唇的简单运动。

"弹出"需要注意什么呢？要像我们小时候玩过的弹玻璃球一样，快速、精准，不黏不滞，不使拙劲。

在练习"叨住弹出"时，可以用适当的夸张动作来体会肌肉力度的变化和配合。

接下来，说说出字这个部分最容易出现的三种错误：

第一种是唇舌无力，叨不住字；

第二种是成阻用力过大、持阻时间过长，或者是满口用力，声音松散；

第三种是音节的独立性过于明显，以至于影响了语流的连贯性和音节在语流中的变化。

扫一扫，和家宁老师一起练习吧！

🔊 练习内容

声母与单元音韵母拼合练习
ba pa ma fa da
ta na la ga ka

二、字腹的处理

接下来说一说"字腹"，要求做到字腹立字饱满，拉开立

起。字腹"立起"的意思就是元音在音节发音中要占据足够的发音时间,在听感上会产生"立"起来的饱满感。

字腹发音的圆润饱满需要口腔开度适当扩大,口腔随着字腹立起而打开。需要注意的是,字腹的发音是在滑动中完成的,即使是单元音韵母,它的发音动作也要在本音位范围内做轻微移动,不要过于僵硬。

在复合元音韵母的发音中,这种滑动更为明显,比如"ui"。有人以为立字时字腹发音要保持一种固定的状态,这是错误的。

我们知道,吐字归音也叫枣核形吐字,从枣核的形状来看,"字腹"就是枣核中间那部分:饱满、圆润、时值最长。

练习内容

巴 擦 达 乏 洒

支 吃 时 职 史

砝码 客车 隔阂

折射 色泽

扫一扫,和家宁老师一起练习吧!

三、字尾的处理

接下来是对字尾的处理,要求做到字尾归音弱收到位。字尾在一个音节的发音过程中处于口腔由倒开到渐渐闭合、

咬字器官肌肉由紧渐松的阶段。

"到位"的意思是尾音归到应到达的位置。舌位的动程要有鲜明的趋向，咬字器官应有个渐渐闭合的过程。"弱收"的意思是字尾的发音渐弱趋向停止。但在这个过程中也要保持发音动作的完整，保持字音结束的趋向。注意不能把字尾收得过紧，这样听着很僵硬，破坏与后面音节联接的流畅性，影响语言节奏。

在生活中，最常见的问题就是归音不到位。虽然字尾在一个音节中相对来说比较轻、短，但在归音过程中唇舌位置不能不到位，另外也要防止拖泥带水留尾巴。

对于出字、立字、归音在吐字归音中的要求可以总结成这样几句话。

出字要做到：叼住弹住、部位准确、结实有力、短暂敏捷。

立字要做到：拉开立起、气息均匀、音长音响、圆润饱满。

归音要做到：尾音轻短、完整自如、避免生硬、归音到位。

简单归纳一下就是，出字要注重嘴唇的位置，立字要注意舌头的位置，归音要注意整个发音过程的完整性。

🔊 **练习内容**

赛跑　假使

农家　火警

扫一扫，和家宁老师一起练习吧！

第 6 节
养成 1 个习惯，让你随时随地拥有清晰有力的声音

我有一位同事说话时声音饱满有力，每当他进了办公室，开口说话时，大家都会被他吸引，因为他的声音实在太明亮了，甚至有时候周围环境嘈杂，别人说话的声音都听不清楚，唯独能听到他的声音。

如果你也想拥有这样饱满明亮的声音，那就需要口腔有力，但有些人练习了口腔操，依然无法找到明亮的声音，为什么会这样呢？

原因一，声音从喉部进入口腔后，没有着力点，松散无力；

原因二，软腭挺起，发声位置靠后。

喉部内声带振动形成的声音进入口腔以后，需要有气息集中的"助推力"，有唇舌口腔的"雕刻力"，来把声音拢成

"一束",也就是"声束",当"声束"冲击硬腭的前端,把声音推出去时,声音就会明亮清晰。这也符合播音主持里的一个发音要求——"声挂前腭"。

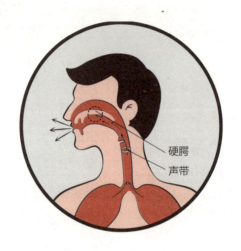

练习方法很简单,用"声挂前腭"的状态朗读下面的音节和文字:

an en in；ai ei ui；快速前进。

练习误区：

练习时除了口腔状态要积极外,下巴和喉咙要始终保持松弛的状态,想象自己面前有一根绳子,让自己的声音沿着这根绳子延伸,达到"声音清晰有力、饱满明亮"的效果。

"声挂前腭"是一种感觉,感觉声音通过喉部进入口腔后,"挂"在前腭上,只有咬字器官综合用力才会达到这种

"挂"的状态。如果刚开始练习找不到这种感觉，别灰心，每天持续练习，尤其多练"提、打、挺、松"，提升感知力，慢慢会越来越熟练。

第7节 练声计划

口腔训练需要格外注意以下几点：

1. 动作完整，比如"噘咧"这个动作，无论噘出去还是咧回来，都需要动程完整，找到"牵扯感"，否则练习效果会大打折扣。

2. 力量适中，比如"提颧肌"这个动作，需要颧肌发力，但如果力量不足，眼角、眉梢甚至整个面部扭曲发力，就失去了练习提颧肌的意义。

3. 产生酸麻感，无论是唇部、舌部，还是口腔，练习结束都会有酸麻感，你可以把它当作"练对"的奖励，但如果没有酸麻感，很可能是练习的质量或数量不够。

🔊 练习内容

1. 唇部操：吸、吐、噘咧、撇
2. 舌部操：顶、弹、刷、刮
3. 口腔操：提、打、挺、松
4. 字词朗读（注意吐字归音和声调完整）

 国际　作家　卖花　破旧　虚弱

 神情　兴奋　高兴　微笑　美好

 烦恼　糟糕　不幸　恢复　哲理

 痛苦　收获　荷花　盛开　欣喜

扫一扫，和家宁老师一起练习吧！

第 4 章
方言音很美,但普通话是标配

曾有一位学员找到我说:"我的声音挺好听的,就是有一些方言音,自己练了很久的绕口令,可没什么效果。我在工作中需要经常说话,和别人交流时,对方经常会问:'你刚才说什么?'我要放慢语速再说一遍,场面很尴尬,该怎么办呢?"这一章我们来聊聊方言这件事。

第 1 节 标准普通话,按照这个方法练就对了

在讲练就标准普通话的方法之前,先说一说纠正方言音需要注意的两件事。

第一,纠正方言音是一个长期的过程,它用一个新

的习惯代替旧的习惯，需要的时间少则半年，多则一两年。每个人的声音基础不同，练习时间也不同。

在纠正方言的过程中，最难的不是纠音，而是在练习中看不到希望，反复出错，内心开始浮躁，难以坚持。所以，不是这条路有多艰难，而是走在路上的自己内心深处是否足够笃定。直面那个摇摆不定的、犹犹豫豫的、磕磕绊绊的自己，才是最难的事情。所以，先给你打个预防针，纠正方言音是个长期工程，要做好长期练习的准备，但也请你放心，虽然中间会有反复，但只要你持续练习，每个月都会看到自己的进步和变化。就像你走在沙漠里，虽然走得慢，但你并没有原地打转。每个阶段回头看，你就会发现你一直在朝前走，在靠近目标。

顺便说一句，这里的"每个阶段"至少以"月"为单位，如果以"天"为单位，你会发现自己有时候还会倒退，前一天能读对的词，第二天又读不对了，这很正常，因为唇舌口腔还没有完全适应新的位置和力量，需要一个强化的过程。

第二，如果家里有小孩子普通话不标准，3~6岁就可以开始纠正，年龄越大，纠正的难度越大。发音不标准对于后期学习拼音、普通话都有影响。

接下来就让我们来看看常见的方言音的特点，然后有针对性地重点练习。

1. 东北地区

东北地区的方言容易把翘舌音读成平舌音，比如把"知道"读成"zī dɑo"，也容易将声母 r 当成零声母来读，比如"人"读成"yín"。小学的时候我们都学过整体认读音节，"人"这个字的声母是"r"，东北方言里把这个声母去掉了，替换成了整体认读音节"yin"；再比如"肉"发成"yòu"。

2. 西北地区

西北地区的人在说话时发音位置比较靠后，也就是把前鼻音发成后鼻音，比如"吃饭"会发成"chī fàng"，有种把字含在口中的感觉。

3. 湖南、湖北、广东、福建等地

湖南和湖北方言在声母发音上常常 n、l 不分，"男"常说成"lán"，"年纪"说成"lián jì"，"拿着"说成"lá zhe"。

福建方言也容易平翘舌不分，轻声比较少。在声母发音上，"r""n""l"经常混淆，比如把"好人"说成"hǎo lén"；在韵母上，常常把"yu"说成"yi"，把"参与"说成"cān yǐ"等。

广东方言发音位置比较靠前，与西北方言的发音正好相反，一个是把字音放在嘴唇边，一个是把字音含在嘴里。广

东方言平舌音与翘舌音容易混淆，会把"zhi/chi/shi"或"zi/ci/si"发成"ji/qi/xi"，把"知道"发成"jī dào"，把"试吃"发成"xì qī"。

4. 西南官话

西南官话发音位置相对靠前，平舌音与翘舌音区分不够，结束说成"jié sù"；前后鼻音区分也不明显，常把后鼻音发成前鼻音，比如把"成功"发成"chén gōng"。

这些难点音，确实有地域性，但很多人之所以会发错，并不是因为这些音特别难发，也不是因为有发音缺陷，而是因为当地方言里并没有这些音。比如福建的方言里就没有"f"这个音，很多以"f"为声母的字就说成了"h"，比如把"福建"就说成"hú jiàn"。不要害怕方言音改变不了，只要熟悉了标准发音，经常练习，就能得到改善。

第 2 节
平翘舌音的练习："知道"和"兹到"究竟怎么区分

在很多方言中都有平翘舌音不分的情况，大部分方言要么单独平翘舌音不分，要么平翘舌音不分伴随鼻边音，或者平翘舌音不分伴随

前后鼻音。如果你也有平翘舌音的问题，那就跟着这一节的内容来纠正吧。

我们都知道，z/c/s 是平舌音，zh/ch/sh/r 是翘舌音，先来复习一下这 7 个音的发音要点。

发音要点：

发 z 音时，舌尖平伸，舌尖抵住下齿背，舌面拱起抵住上齿背，微微堵住气流，不送气，而后让气流微微冲开一道窄缝，也就是先破裂，后形成摩擦并顺利挤出音来。

c 的发音部位和发音方法与 z 基本一样，只是 c 是送气音，气流比 z 更顺畅。

发 s 音时，舌尖平伸，舌尖抵住下齿背，舌面拱起抵住上齿背，微微堵住气流，但要留出一道窄缝，让气流顺利从舌尖和上齿背中间的窄缝处流出来。

发 zh 音时，舌尖微微上翘，舌尖的舌面轻轻抵住上齿龈上方的那条微微隆起的硬腭前端处，微微堵住气流，不送气，然后让气流微微冲开一道窄缝，即先破裂，之后形成摩擦并顺利挤出音来。

ch 的发音部位和发音方法与 zh 基本相同，只不过 ch 是送气音，气流比 zh 更顺畅。

发 sh 音时，舌尖平伸，微微上翘，舌尖的舌面轻轻抵住上齿龈上方的那条微微隆起的硬腭前端处，但要留出一道窄

缝，让气流顺利从舌尖与硬腭前端中间的窄缝处流出来，声带不颤动。

发 r 音时，舌尖上翘，靠近硬腭前部，留出窄缝，嗓子用力发音，气流从窄缝中挤出，摩擦成音，声带颤动。发音部位在成阻阶段与 sh 相同，区别在于：r 在发音时声带要振动。

需要强调的是，在所有的方言音中，平翘舌音的问题最普遍，而在平翘舌音中，最难也最容易错的就是翘舌音 r。为什么同样都是翘舌音，r 要比 zh、ch、sh 难很多呢？因为后面三个音只要舌尖位置对了，就可以发准，而 r 不仅要抵达位置，还得单独再用点力气。

这就像是百米赛跑，别的选手只需要抵达终点就行，而 r 这名选手不仅要抵达终点，还得举起终点的石头才算完成。是不是有点难？别着急，虽然难，但还有舌部操呢，每天三遍舌部操，舌头就会"听话"，"举起终点的石头"就变得轻而易举了。

辨音分析：

纠正方言音，我们要从原理上来理解平翘舌发音的不同，找到它们的准确发音位置。发平舌音时，只需把舌头自然放平，舌尖微微抬起，抵住或接近上齿背，然后发出 z/c/s 就可以了。

发翘舌音时，舌头放松，舌尖轻巧地翘起来接触或靠近

硬腭前部。另外在正式场合发言时，你可以适当把舌头的卷曲幅度加大，准确度会更高。

接下来就要开始我们的辨音对比练习，每天练习 3~5 组对比字词，三天是一个循环，如此反复。

练习内容

（一）字词练习

z-zh

杂—闸　　则—辙　　资—知　　宰—窄　　造—照

杂志　栽种　赞助　增长　资助

自治　自主　总之　组织　遵照

作者　装载　宗旨　阻止　奏章

自力—智力　　栽花—摘花　　短暂—短站

暂时—战时　　阻力—主力

c-ch

擦—插　　测—撤　　词—池　　才—柴　　草—炒

擦车　财产　操场　操持　草创

残喘　磁场　促成　彩车　彩绸

餐车　辞呈　粗茶　仓储　存查

擦手—插手　　粗布—初步　　鱼刺—鱼翅

小草—小炒　　推辞—推迟

s-sh

洒—傻　色—社　四—是　扫—少　搜—收

撒手　赛事　丧失　扫射　私事

四声　四时　宿舍　诉说　随身

随时　缩水　桑树　松鼠　算术

四十—事实　　散光—闪光　　三哥—山歌

塞子—筛子　　私人—诗人

r 的发音练习

日月　人烟　人员　惹眼　热饮

热源　儒雅　肉眼　熔岩　绒衣

荣耀　荣膺　荣誉　任意　任用

（二）绕口令

第一个：

四和十，十和四，十四和四十，四十和十四。

说好四、十得靠舌头和牙齿。

谁说四十是"细席"，他的舌头没用力；

谁说十四是"适时"，他的舌头没伸直。

认真学，常练习，十四、四十、四十四。

第二个：

> 四个小孩子，抱着小篮子。
> 来到小集市，要买红柿子。
> 每人买四只，回家乐滋滋。

第三个：

出租车司机驾驶出租车，送此住宿人找住宿证。

第四个：

长虫围着砖堆转，转完砖堆钻砖堆。

第五个：

> 夏日无日日亦热，
> 冬日有日日亦寒，
> 春日日出天渐暖，
> 晒衣晒被晒褥单，
> 秋日天高复云淡，
> 遥看红日迫西山。

第六个：

> 天上有个日头，
> 地下有块石头，
> 嘴里有个舌头，

手上有五个手指头。

不管是天上的热日头，

地下的硬石头，

嘴里的软舌头，

手上的手指头，

还是热日头，硬石头，

软舌头，手指头，

反正都是练舌头。

扫一扫，和家宁老师一起练习吧！

第 3 节
鼻边音的练习："牛奶"和"流来"发音的区别是什么

曾有一位年长的学员找到我说："外孙总是喊我'nǎo nǎo'，这个需不需要纠正呢？我担心他以后都改不过来了。"一些小孩子唇齿力量还不够的时候，会有一些错误发音，这时候家里人可以测试一下，放慢语速教孩子练习"n""l"，如果他可以区分，就能慢慢纠正，如果区分不了，就可以在日常生活中练一练简单的口部操，提升他的舌部力量，再慢慢练习这两个音。

n 是前鼻音，l 是边音，先来复习一下这两个音的发音要点。

发音要点：

（1）边音 l，发音时舌头放平，舌尖轻抵上齿龈，发音时舌头平缩，平缩时尽量放平舌面，切忌舌头隆起堵住口腔。所有的气流从舌头两边透出，然后舌尖轻轻弹开，弹发成声，鼻子不参与发音，音色比较清脆。

（2）前鼻音 n，发音时舌尖和舌前部两侧先与口腔前上部完全闭合，然后舌尖抵住上齿龈，形成阻塞；软腭下降，打开鼻腔通路；气流同时到达口腔和鼻腔，在口腔中受到阻碍，气流从鼻腔透出成声。

通俗点来讲，当你发 n 音时，舌尖要抵住上齿龈，然后发音时鼻子会振动，此时把气流推向鼻子，发出 n 音。

辨音分析：

怎么听出来自己发音对不对呢？教给你一个小窍门。把手放在鼻头上，发 n 音时你会发觉自己的鼻子会振动，发 l 音时你的鼻子不会振动。通过这个办法你就能很好地区分哪个是 l，哪个是 n。

有些人可以发出鼻音 n，可是怎么也找不到边音 l 的准确发音位置，怎么办？

把注意力放在舌尖，当舌尖全部堵住上齿龈，让气流没

办法通过的时候，气流只能"另寻他路"，哪条路呢？鼻腔。因为气流在口腔里走不动了，只能从鼻腔通过。这时就能发出鼻音 n。

那边音 l 呢？

和鼻音相比，发边音时的气流要"幸运"很多，同样是舌尖抵住上齿龈，但不会完全堵住，而是舌尖轻轻触碰上齿龈，这时候舌头两边还有空隙，当气流过来的时候从舌头两边穿过，发出的就是边音 l。把注意力放在舌尖上，全部堵住通道，气流出不来的就是鼻音 n，气流从舌尖两边的窄缝通过就是边音 l，练习时要慢一点。

接下来就让我们做一些字词的对比练习吧！

🔊 练习内容

（一）词语练习

凝练　浓烈　农林　努力

女客—旅客　南天—蓝天　浓重—隆重

泥巴—篱笆　留念—留恋

（二）绕口令

第一个：

你能不能把公路柳树下的老奶牛，

拉到牛南山下牛奶站的挤奶房来，

第4章 方言音很美，但普通话是标配

挤了牛奶拿到柳林村，

送给岭南乡托儿所的刘奶奶。

第二个：

牛郎年年恋刘娘，刘娘连连念牛郎。

第三个：

蓝教练是女教练，吕教练是男教练，

蓝教练不是男教练，吕教练不是女教练。

蓝南是男篮主力，吕楠是女篮主力，

吕教练在男篮训练蓝南，

蓝教练在女篮训练吕楠。

扫一扫，和家宁老师一起练习吧！

第4节 前后鼻音的练习："粉红"和"讽红"的发音区别

任志宏是我们非常熟悉的主持人，他的声音低沉、厚重、大气，有穿透力。任志宏从小就对声乐非常痴迷，

喜欢京剧、话剧，但是在从声乐演员向播音员转变的过程中，前后鼻音、平翘舌音不分的问题成了任志宏成长道路上的障碍。后来，他边听广播边跟着一句一句地学，边查字典边一个字一个字地标记，他的普通话越来越标准，才有了我们看到的《紫禁城》《国宝档案》《千秋史话》等大量精彩节目的解说配音。

主持人可以通过练习来说一口标准普通话，声音小白自然也能通过科学发声的方法来练习。在前后鼻音不分的问题中，南方人容易把后鼻音说成前鼻音，西北人总是把前鼻音说成后鼻音，其实，前后鼻音最大的区别在于舌头和软腭的位置。

前鼻音有 an、en、in、un、ün，后鼻音有 ang、eng、ing、ong，让我们来看看它们的发音要点。

发音要点：

前鼻音：微微打开嘴唇，用舌尖抵住下齿背，发声动程中，软腭和小舌下降，打开鼻腔通路，让气流从鼻腔通过，口型由开到合。

后鼻音：舌尖远离齿背，舌面后部抬高，同时软腭和小舌挺起又下降，打开鼻腔通路，让气流从鼻腔通过。

辨音分析：

这两个音的区别有以下几点：

第一，发后鼻音时软腭的起始位置是抬起，在发音过程

中，把软腭放下。如果刚开始它没有抬起来，那发音就是不标准的。而前鼻音的软腭起始位置偏低，发音结束时更低。

第二，前鼻音的舌位在前，随后舌尖和下齿一起向上齿靠拢；后鼻音的舌位在后，舌尖不能碰下齿背，舌后部要后缩抵住软腭。

第三，口型不一样。前鼻音的口型是从半圆到扁，有动程；后鼻音的口型只有半圆，没有动程。

练习内容

（一）字词练习

an—ang

安—肮　般—帮　盘—旁　瞒—忙　反—访

烂漫—浪漫　反问—访问　赞颂—葬送

开饭—开放　担心—当心

担当　安放　班长　繁忙　山岗

南方　反抗　安康　返航　漫长

en—eng

奔—崩　盆—棚　门—盟　分—风　嫩—能　陈旧—成就

真诚　本能　深层　奔腾　真正

神圣　纷争　门缝　人称　人生

in—ing

音—应　宾—兵　贫—平　民—明　您—宁

亲生—轻生　金质—精致　人民—人名

信服—幸福　频繁—平凡

心情　禁令　新兴　民警　品行
聘请　进行　新型　尽情　心灵

（二）绕口令

第一个：

　　　　长江里帆船帆布黄，船舱里放着一张床，
　　　　　床身长，船身长，床身船身不一样长。

第二个：

　　　　　生身亲母亲，谨请您就寝；
　　　　　安宁娘身心，拳拳儿郎心。

第三个：

　　　　　"同姓"不能说成"通信"，
　　　　　"通信"不能说成"同姓"。
　　　　　"同姓"可以互相"通信"，
　　　　　"通信"并不一定是"同姓"。

第四个：

　　　　　丰丰和芳芳，上街买混纺。
　　　　　红粉红混纺，黄混纺，灰混纺。

红花混纺做裙子,粉花混纺做衣裳。

红、粉、灰、黄花样多,五颜六色好混纺。

扫一扫,和家宁老师一起练习吧!

第5节
齿音和舌根音的练习:"发挥"和"花灰"的发音区别

关于齿音和舌根音的混淆,我们很容易想到福建和"胡建"分不清楚的情况。

这一节我们就来说说 f 和 h 的发音区别是什么,以及怎样练习纠正。

h 是舌面后音,也可以叫作舌根音,f 是齿音,我们先来学习一下这两个音的发音要点。

发音要点:

在发 h 音时,舌面后部抬起接近软腭形成缝隙,软腭和小舌上升,关闭鼻腔通路,气流从缝隙摩擦而出成声。发音时声带不振动。想象一只准备进攻的豹子,在奔跑之前身体

前部下压,喉部拱起,这就很像我们舌部发 h 音的状态。

在发 f 音时,上齿轻轻触碰下唇形成窄缝,软腭和小舌上升,关闭鼻腔通路,气流从唇齿形成的间隙中摩擦而出。发音时声带不振动。这个音的重点在于"上齿碰下唇",想象小兔子吃萝卜时,上面的两颗门牙会露出来,再轻碰下唇,这时气流从这个缝隙中流出,就发出了 f 音。

辨音分析:

f 的正确发音方式,应该是上齿紧靠着下唇。我们在练习的时候,先把嘴唇放松,让下嘴唇接近上齿,形成一条窄窄的缝隙,感受一股气流从你的口腔内冲破唇齿之间的缝隙,摩擦发出声音。

发 h 音时要把舌根后缩,隆起,接近软腭,感到有一股气流从软腭和舌头的缝隙中摩擦而出。

发 f 和 h 音时最大的不同就是发 f 音用力的部位是下嘴唇和上齿,而发 h 音用力的部位是舌根和软腭。

🔊 练习内容

(一)词语练习

发展—花展　防风—黄蜂　反复—缓付

废话—绘画　防空—航空

发挥　反悔　繁华　防洪　防护

海防　寒风　豪放　毫发　耗费

浩繁 何妨 合法 和风 横幅

(二) 绕口令

第一个：

丰丰和芳芳，上街买混纺。

粉红混纺，黄混纺，灰混纺。

红花混纺做裙子，粉花混纺做衣裳。

红、粉、灰、黄花样多，五颜六色好混纺。

第二个：

发废话会花话费，

回发废话话费发，

发废话花费话费会后悔，

回发废话会费话费，

花费话费回发废话会耗费话费。

第三个：

风吹灰飞，

灰飞花上花堆灰，

风吹花灰灰飞去，

灰在风里飞又飞。

扫一扫，和家宁老师一起练习吧！

第四个：

红混纺比黄混纺长一丈，

黄混纺比粉红混纺短一丈，

问你到底是红混纺长还是粉红混纺长。

第6节
尖音的纠正:"选择"和"suǎn zé"的发音纠正

尖音是一种尖利的、刺耳的声音,比如把"选择"说成"suǎn zé",把"尖锐"说成"ziān ruì"。在戏曲中,尖音是很常见的发音方式,但在普通话教学中,包括普通话等级测试中,尖音是需要克服的发声方式。

尖音的出现是因为在发音时把j、q、x的发音位置前移,读成尖音zi、ci、si。要纠正尖音,就需要掌握j、q、x的正确发音部位和发音方法。

舌面音j、q、x,是舌面前部与硬腭前部成阻,如果成阻部位偏前,舌尖对气流构成了阻碍,舌面音就变成了舌尖音,通俗来讲,就是原本由舌面堵住气流,变成了舌尖堵住气流,这就形成了刺耳的尖音。

怎样纠正呢?

第一步,舌面用力

发出尖音是因为舌面隆起无力,由舌面拱起变成了舌尖用力,所以要练习"刮舌"这个动作,以刺激舌面,增强舌面隆起的力量。

第二步，放松舌尖

舌面音不需要舌尖参与，所以舌尖不要用力。如果舌尖习惯性用力，可以让舌尖抵住下门齿背，这样舌尖就不会阻碍气流。

第三步，放松下巴

发出尖音的时候下巴通常都很紧张，下巴越紧张尖音会越明显。可以通过"抬头、张嘴"这个动作来练习放松下巴，第 3 章第 3 节有详细的讲解。

第四步，发"i"音

保持发元音"i"时的状态，让气流从舌面与上腭之间通过。接着舌面微微隆起，发出"xi"音，如果觉察舌尖发力，立刻停止，回到发"i"的状态，重新让舌面隆起。

练习内容

（一）字词练习

j——加、急、讲、江、京、津、鸡、居、交、揪、掘、举、见、将；

q——掐、千、腔、青、亲、欺、屈、敲、缺、秋、全、切、取、求；

x——瞎、歇、香、星、新、西、须、消、雪、休、宣、许、小、校;

j——焦急、进军、解决、经济、金橘、艰巨、将军、倔强、即将、积极;

q——请求、欠缺、亲切、恰巧、取钱、巧取、亲戚、秦腔、崎岖、清泉;

x——详细、虚心、相信、形象、学校、学习、休息、喜讯、想象。

（二）绕口令

第一个：

尖塔尖，尖杆尖，

杆尖尖似塔尖尖，

塔尖尖似杆尖尖，

有人说杆尖比塔尖尖，

有人说塔尖比杆尖尖，

不知到底是杆尖比塔尖尖，

还是塔尖比杆尖尖。

第二个：

新针纫新线，新线纫新针，

针纫线，线纫针，新针新线心情新。

第三个:

七巷一个漆匠,西巷一个锡匠。
七巷漆匠用了西巷锡匠的锡,
西巷锡匠拿了七巷漆匠的漆,
七巷漆匠气西巷锡匠用了漆,
西巷锡匠讥七巷漆匠拿了锡。

扫一扫,和家宁老师一起练习吧!

第7节 练声计划

前面几节我们了解了不同方言的标准发音和练习内容,这一节我们根据自己的声音情况来制订练习计划。

在一线教学中,我发现学员的基础差别很大,有人自己能发现自己说错了,是由于习惯原因造成经常出错,有人单独的字母发不准,也听不出发音对错的区别,如果让这两类人练习相同的内容,不仅浪费时间,也很难看到效果。

在带学员的实战中,我总结出"纠音四阶段",先根据每个人的声音情况确定他处于哪个阶段,再根据不同阶段练习不同的内容。比如你处于第二个阶段,那就练习对应第二阶

段的内容。建议不要跨阶段练习,不要直接跨入第四个阶段,循序渐进更容易坚持,也进步更快。

纠音的四个阶段分别是找对唇舌位置、练字词和磨耳朵、练绕口令、听力实战,让我们一个个来说。

第一个阶段:找对唇舌位置

处于这个阶段的朋友,发音时无法区分一些拼音字母的读法,比如鼻音 n 和边音 l,也听不出来什么是对的,什么是错的。这时候建议你找教练带着练习,或者请家人朋友帮自己听音辨声,否则练再久也是白费功夫。

这个阶段需要刻意练习拼音字母,一般是 1~2 周,每天只练习字母发音,比如平翘舌音,就只练习 z、c、s、zh、ch、sh、r;鼻音边音就练习 n、l,前后鼻音就只练习 an、en、in、un、ün、ang、eng、ing、ong;齿音和舌根音就只练习 f、h。

推荐两种练习方式:第一种是单独练习每个字母;第二种是交替练习。以鼻音、边音为例:

第一种方式:一个字母练 5 遍,n、n、n、n、n、l、l、l、l、l

第二种方式:交替练习 5 遍,n、l、n、l、n、l、n、l、n、l

第二个阶段：练字词和磨耳朵

字词的练习是先练单音节再练双音节，因为有些人在练习时，单读某个字时不会错，可一旦组词就容易出错，这说明唇舌固定在某个位置上时没问题，一旦涉及动程转换容易反应不过来，有这种问题的人在练习时可以放慢语速。比如"发挥"这个词，对于齿音和舌根音不分的人来说，这两个字放在一起是难上加难，如果说错也没关系，慢一点读，逐字朗读，给唇舌充分的调整时间，等慢速能读对了，再一点点提升速度。

另外还有两件事要叮嘱你：

第一，唇舌动程和唇舌力量要到位，如果顾得了位置，却顾不了动程和力量，容易出现的情况是"发音对了，但不够标准"。如果很难用上力量就多练习口部操。

第二，同步练习听力。练声时，除了要顾及唇舌口腔，还要练习我们的耳朵。可以录制音频，请教练或身边的家人朋友帮助听音。如果发现读错了，第一步不是重新朗读，直到准确为止，而是回听音频，把错误发音和正确发音做对比，知道为什么错比重新朗读并读对更重要。不断分析标准发音和错误发音，掌握"辨音"能力，才能真正掌握标准普通话。

我们知道优秀的学生都有一个错题本，他们会反复去练习错题本里的内容，直到自己可以轻松做对。我建议你也把

自己的易错音整理出来,做一本独属于自己的"错音本",反复练习上面的内容,你的听声辨音能力就提升了。

第三个阶段:练绕口令

到这个阶段的练习难度就增加了,不过没关系,按照我们之前的练习方法,先慢后快,总会"通关"的。

我把绕口令的朗读速度分为 3 级,你也可以根据自己的情况给每一级再分 10 级,如果你能达到 1 级,却达不到 2 级,那就从 1.1 级开始,每天进步 0.1 级,10 天就能达到 2 级。

以"八百标兵奔北坡"这个绕口令为例。1 级就是逐字朗读,切记保证准确,不要一味追求速度,而要先准确后速度。

2 级是正常语速,稍微注意一些停连,还要注意唇舌力量。

3 级速度会快一些,几乎没有停顿。

> 八百标兵奔北坡,
> 炮兵并排北边跑。
> 炮兵怕把标兵碰,
> 标兵怕碰炮兵炮。

如果你朗读绕口令的速度大部分都能达到 3 级，那你就可以进入第四个阶段了。

第四个阶段：听力实战

能进入这个阶段，说明你的听力和唇舌力都有了很大的提升，你已取得阶段性胜利，接下来的练习就不只是自己私下里练一练，而是在朗读和生活中实战，一边听标准发音的音频，比如新闻播音、纪录片中的配音，一边在实战中纠正错音，慢慢地，你会发现自己纠正的次数越来越少，而你的普通话也越来越标准了。

第 5 章
给你的声音加层"滤镜"

如果一个人唱歌不好听,那主要原因有两个:一个原因是跑调,另一个原因是"大白嗓",但通过调音设备调出来的声音会好听很多,好像在声音中加了一层滤镜,具有美化的效果。说话时的声音也一样,未经修饰的声音听起来干巴巴的,缺少美感。

生活中我们没办法随时随地携带声音调试设备,那能不能让声音自带"调音台"呢?当然能。练习共鸣就好了,它是配音、戏曲、声乐、播音等声音艺术工作者的基本功。

共鸣在声学中也被称作共振。如果两个物体发声频率相同,在较近的距离内,其中一个发声,另一个也有可能跟着发声,这种现象就叫共鸣。

我们说话时通过气息冲击声带产生基础声音,但这个声

音很微弱，进入口腔之后加上共鸣，声音才会被修饰和扩大。你可以想象自己待在一个空房间里，用自然的声音说句话，这个声音与房间的墙壁发生"碰撞"，听起来就会更明亮，也更有穿透力，这就是我们的声音与墙壁发生共振产生的共鸣音。

在我们的体内，也有这种类似于空房间的共鸣器官，比如鼻腔、胸腔、口腔、喉腔、头腔等。通过与这些共鸣器官的共鸣，我们的声音也更加丰富明亮，悦耳动听。当气息把声波送到口腔，会像新闻节目中的播音员一样发出明亮有力的声音；把声波送到胸腔，会发出浑厚结实的声音，就像为纪录片《舌尖上的中国》配音的李立宏老师的声音一样厚重踏实；把声波送到鼻腔，就会发出响亮有力的声音，就像刘欢老师的歌声。

这一章我们将展开说一说如何练习共鸣，运用共鸣。

第1节 怎样拥有理性、专业的好声音？——口腔共鸣

共鸣发声有很多种，播音发声时经常用到的共鸣有3种，分别是口腔共鸣、胸腔共鸣和鼻腔共鸣。这一节先来介绍口腔共鸣。

在发声过程中，口腔的形状对共鸣有很大的影响，它对发声至关重要。如果发挥不好口腔共鸣的作用，就很难使字音圆润动听。

我有个男性朋友，有优秀的工作能力，但并没有得到重用。我问他："你平时和领导说话也是这样的吗？"他说："对呀！"我就大概知道他得不到重用的原因了。

这个朋友在说话时嘴皮子松，舌头、牙关都没有用力，给人一种"懒得说话"的感觉。如果你是领导，会把重要的工作交给这样的人吗？

后来我教给他一些口腔共鸣的方法，让他练习一个月之后，再去和领导谈工作。

一段时间以后他告诉我，不仅领导对他的态度有了好转，连同事们也对他另眼相看了。其实他的这种转变不仅是声音上的，更是心态上的——口腔没有力量，从侧面反映出人的状态是松散的，当他选择好好说话时，也是选择了认真交谈，表达了做事用心的态度，这才是声音带来的关键转变。

如果你想展现自己专业、理性、公正的个人形象，可以多使用口腔共鸣。

播音发声对口腔共鸣的要求是提起颧肌，打开牙关，挺起软腭，放松下巴，打开口腔，使口腔在发声过程中处于积极状态。同时强调咬字器官力量集中，尤其是唇、舌力量的

集中，舌位准确、鲜明，动程流畅、完整。

第 3 章第 3 节讲到了"提、打、挺、松"四个动作的详细练习方法，除此之外，口腔共鸣还特别强调"抛物线"。什么意思呢？

如果我们把前面四个动作训练到位，就获得了挺括的口腔空间，同时注意气息和那条"抛物线"的路径，让声波能沿着打开的、呈拱形的上口腔向前行进，并穿透出来。这个半圆空间能够与我们的声波产生共鸣。所以，练习口腔共鸣的五字口诀就是：提、打、挺、松、抛。

怎么练习呢？

练习内容包含三个部分，分别是发单元音 a 的延长音、成语练习、新闻播音。

下面让我们逐个练习吧！

第一部分：发单元音 a 的延长音，体会口腔共鸣

在练习单元音 a 时，尽量降低舌位，这样我们的口腔才会有更大的空间，产生口腔共鸣，才能发出圆润、饱满、明亮的声音。

第二部分：成语练习

朗读成语也可以体会吐字时的口腔开度。下面这些成语，

第一个字带有容易打开口腔的音节,在朗读时,要以第一个音节打开口腔的感觉带发后面的音节,使后面的音节也能尽量打开口腔开度。

来龙去脉	来日方长	狼狈不堪	浪子回头	牢不可破
老当益壮	老生常谈	雷厉风行	冷嘲热讽	两袖清风
量力而行	燎原烈火	龙腾虎跃	包罗万象	泛滥成灾
刀山火海	道貌岸然	调兵遣将	防患未然	

第三部分:新闻播音

尽量把朗读单元音和成语时的口腔状态拿出来,做到声音明亮、集中、饱满。

国家能源局有关负责人介绍,近年来,各地区、各有关部门围绕能源绿色低碳发展制定了一系列政策措施,推动清洁能源开发利用取得了明显成效,但现有的体制机制、政策体系、治理方式等仍然面临一些困难和挑战,难以适应新形势下推进能源绿色低碳转型的需要。

扫一扫,和家宁老师一起练习吧!

第 2 节
怎样练就纪录片里的磁性声音？
——胸腔共鸣

总有人问我：怎么能让自己的声音更有磁性呢？还有人直接问：怎么能让自己的声音更好听？

我会给出相同的回答：练胸腔共鸣吧！

有磁性的声音，在科学发声领域对应的就是胸腔共鸣；中低音是更多人认可的好听的声音，它对应的也是胸腔共鸣。相比口腔共鸣，胸腔共鸣发出的声音更感性，更亲切，给人以真诚的感觉。

中央电视台《国宝档案》栏目主持人任志宏的声音被称为"国宝级的声音"。他在配音或主持的时候会比较多地用到胸腔共鸣，让人不由自主地想跟着他去探寻那些国宝的故事。还有我们非常熟悉的赵忠祥老师，他配音的《动物世界》几乎成为一代人的记忆。

胸腔共鸣给人的感觉是感染力强，就像《国宝档案》带着你走进国宝世界，《动物世界》向你传递保护动物的理念。如果你想要说服对方，想给人更多的信任感，胸腔共鸣是一种非常好的发声方式。

在这里也想提醒一下，有人做不好胸腔共鸣，会用压低喉咙的方式来制造胸腔共鸣的效果，这种做法不仅会损伤声带，而且效果也完全不同。虽然都是低沉的嗓音，但压喉给人以迫切、威胁的感觉，胸腔共鸣却是一种让人信任的感觉。用好胸腔共鸣，能让男声更加浑厚有力，女声更加稳重踏实。

接下来就和我一起开始练习吧！

先把一只手放在胸口，大概在衬衣上第2粒扣子的位置，由低音发"u"，感觉胸腔的振动，慢慢增大或减小音量，改变声音的长短，在你感觉比较强烈的发声位置停留一下。

如果找不到增强共鸣的感觉，主要有三种原因：

一是平时很少用到，所以感觉自己的声音里没有胸腔共鸣。

二是呼吸不够沉，喉咙不够放松，胸腔没有打开，导致气息无法在胸腔产生充分共鸣。多练习一段时间，慢慢就会找到胸腔共鸣的感觉。

三是容易从气息下沉变成压喉，喉咙和气息没有相互配合，就像是喉咙抛开了气息，自己用力。针对这种情况，先放松喉咙，再练习胸腔共鸣。关于喉咙放松的内容在第1章做了详细讲解，气泡音和小声哼鸣都可以试试。增强胸腔共鸣之后，我们就要开始正式练习了，把这种状态稳定地带入词语和句子当中。

练习内容

(一)词语练习

散步　布局　武术　疏忽　辜负

突兀　肃穆　糊涂　朴素　树木

(二)诵读诗词

春晓

孟浩然

春眠不觉晓,处处闻啼鸟。

夜来风雨声,花落知多少。

致橡树(节选)

舒　婷

我如果爱你——

绝不像攀援的凌霄花,

借你的高枝炫耀自己;

我如果爱你——

绝不学痴情的鸟儿,

为绿荫重复单调的歌曲;

也不止像泉源,

常年送来清凉的慰藉;

扫一扫,和家宁老师一起练习吧!

也不止像险峰,

增加你的高度,

衬托你的威仪。

第3节 怎样拥有细腻明亮的好声音?——鼻腔共鸣

之前我们说过,共鸣声是在一个空间中产生的,如果把胸腔看作一个大空间,口腔看作一个小空间,那么鼻腔就是一个迷你空间。我们非常熟悉的刘欢老师的声音饱满有张力,他就比较多地用到鼻腔共鸣。

鼻腔共鸣的声音是温暖明亮的,对于声音冰冷、生硬的人来说,可以增加鼻腔共鸣,尤其在大型活动中,比如会议讲话等场合,可以尝试增加鼻腔共鸣,以带动受众的情绪,激发他们的兴趣,收获更多人的好感。

需要说明的是鼻腔共鸣和鼻音重不是一回事,前者声音明亮好听,后者声音阻滞沉闷。如果你的声音有鼻音过重的问题,可以通过"挺软腭"来改善。本书第3章第3节讲到了"提、打、挺、松",其中就详细介绍了"挺软腭"这个动

作，鼻音重的人可以多多练习。

增强鼻腔共鸣最简单的方法就是哼鸣，想象一下：今天领导找你谈话，说你最近表现不错，工作认真，有想法，有责任心，准备给你升职。回家路上你的心情很好，不由得哼起小曲儿。你可以试着哼一下，如果能感觉到鼻腔内部跟着振动，就说明你找到了鼻腔共鸣。除了哼鸣以外，还有一个方法可以练习，那就是发"i"音，利用鼻腔共鸣发出这个音，体会音色的变化，也可以找到鼻腔共鸣的状态。

下面，就让我们来练习鼻腔共鸣吧！

练声内容

（一）先用 m、n 开头的音做练习，体会鼻腔振动，然后再发"i"音，感受鼻腔共鸣。

（二）用鼻腔共鸣朗读下面的词语。

妈妈　买卖　猫咪　阴谋　弥漫
隐瞒　出门　戏迷　分秒　人民
姓名　朽木　接纳　奶奶　头脑
困难　万能　南宁　温暖　妇女

（三）练习句段。

蓝蓝的天上白云飘，白云下面马儿跑，挥动鞭儿响四方，百鸟齐飞翔。

笑（节选）

林徽因

笑的是她的眼睛，口唇，

和唇边浑圆的旋涡。

艳丽如同露珠，

朵朵的笑，

向贝齿的闪光里躲。

那是笑——神的笑，美的笑；

水的映影，风的轻歌。

扫一扫，和家宁老师一起练习吧！

第 4 节 练声计划

在教学中，我经常会说"找"共鸣，比如找胸腔共鸣，找鼻腔共鸣，这是为了让学员能够感受"找"的过程，但也有一个弊端，会让人误以为我们原本的声音里没有共鸣，需要专门去"找"。其实我们每个人的声音里都有共鸣声，只是强弱有别，所以，更严谨的说法应该是：增强

共鸣，或者叫训练共鸣器官。这样形容，你会更容易理解我们练声时的内在感受。

另外，要练好共鸣，还要理解共鸣之间的关系。通过共鸣的控制调节，可以让声音具有高低、强弱、圆展等不同变化，但要注意，这种调节是一种整体观念，也就是说，共鸣器官是一个整体。各个共鸣器官根据声带发出的具有不同频率的基音而产生共鸣。同时，声音在这些共鸣腔中扩大和美化，这种作用又互相影响。

任何一种声音的发出都少不了高、中、低三种共鸣效应，它们的差别仅仅在于多少而已，要把它们完全分清是不可能的。采用混合统一共鸣发出的声音自然、均匀、流畅。

大部分情况下，我们说话时都有共鸣，只是共鸣很少，几乎可以忽略不计，而当我们开始着重练习以后，放大了共鸣效果，就可以让声音更好听。就像我们每个人的身上都有肌肉，只不过有的人很明显，有的看不出来。通过刻意练习可以让某个部分的肌肉更坚实。共鸣也是一样，如果你愿意练习，也可以发出或浑厚或高亢的声音。

简单归纳就是，三腔共鸣是共同发挥作用，没办法单独存在，只不过三者强弱有别，就像跷跷板一样，此消彼长。

平时，你可以在喉咙里找一股像柱子一样上下涌动的气体，这根气柱进入胸腔，就产生胸腔共鸣；进入鼻腔，就产

生鼻腔共鸣；进入口腔，就产生了口腔共鸣。如果你找到了这根气柱，并且坚持练下去，就会发现自己可以自如地控制共鸣，也就可以很好地调节发声了。

共鸣练习的分三步，分别是感受共鸣、练习共鸣和使用共鸣。

第一步：感受共鸣

通过 a、i、u 三个元音的延长音分别找到口腔共鸣、鼻腔共鸣和胸腔共鸣。

第二步：练习共鸣

可以根据相应的字词练习共鸣，注意感受共鸣腔体的振动，练习时不要贪多贪快，慢一点反而会更稳定更持久。

第三步：使用共鸣

练习句子和段落来熟练掌握共鸣技巧。

第 6 章
让声音拥有独一无二的吸引力

你有没有遇到过这种情况：一个人在台上讲话，台下的人要么睡倒一大片，要么心不在焉，好像这个人的讲话有催眠效果，容易让人困倦。研究表明，一个声音在刚出现的瞬间会让我们的大脑形成大脑皮质的兴奋点，当声音延续下去，大脑皮质的兴奋点将减退，兴奋点转移至新出现的声刺激。同音高、同音强、同声音节奏的延续都将使大脑皮质的兴奋点减退。为什么呢？

这还要从耳部构造说起。我们的外耳和中耳的分界是一种半透明的薄膜，这个像纸一样的薄膜先对声音进行区分，然后传递给大脑，发挥非常重要的作用。它的名字叫作耳鼓，也叫鼓膜。耳鼓不喜欢长久的连续的声音，当这种声音出现时，它传递给大脑的信息就是：好难受，好难受；耳鼓也

不喜欢单一重复的声音,听到这种声音,它传递给大脑的信息就是:不好听,不要听。

既然耳鼓不喜欢长久连续、单一重复的声音,那什么样的声音更吸引它?它喜欢有中断、有起伏变化的声音。

通常来说,有节奏的声音更有吸引力,也就是我们上面所说的"有中断、有起伏变化的声音",包括语句中的停连变化、轻重变化、抑扬变化、快慢变化,统称为声音的节奏,如果你的声音里有这些变化,无论是日常交流、演讲还是朗读经典,都会有很好的效果。

第1节
声音的"标点符号"——停连

一句话中的中断和延续,也被称作"有声语言的标点符号",这种在艺术创作、朗读中比较常见,用在生活中也很出彩,看似不露痕迹,却在无形中吸引人的注意力。

想象一下,有位老师讲课语速很快,缺少停顿,像开机关枪一样,学生们应接不暇,囫囵吞枣;另一位老师讲课时娓娓道来,恰到好处的停顿能给学生留出思考的空间,有助

于学生理解学习内容。哪位老师的授课效果更好呢？

显然后一位老师更容易吸引学生的注意力，教学效果也更好。

声音节奏中的停连的主要作用是调节气息、突出重点。 合理的停顿，可增强表达的节奏感，使话语表述更加准确，同时，它还能给听众留出思索、消化、回味的时间，让听众更好地理解说话者的表达意图。如果你要说的话很长，就需要用语言来做出标记，给听众理解消化吸收的空间。

"停连"包括停顿和连接，先来说"停顿"。在实际生活中，停顿主要有三种：生理停顿、逻辑停顿、情感停顿。生理停顿就是一口气把话说完，说到必须要换气了才停下来，这不是一种特别好的停顿方式，不推荐使用。

逻辑停顿是根据句意停顿，比如看见逗号、句号、冒号需要停顿，即便没有这些标点符号，也可以根据自己的理解做出停顿。

还有一个是情感停顿。例如我们看到一个人受了委屈而号啕大哭，边哭边说，有些语无伦次，这就是根据情感变化做出停顿，不受理性控制，只是情感上的自然停顿。现在我们知道，生理停顿不符合常理，情感停顿比较极端，平时最常用的就是逻辑停顿。比如"白日依山尽"这句诗，在"白日"后面短暂停顿，就比不停顿更有节奏感。在长句中更需

要适时停顿让语言"层次分明"。

说完了停顿,我们再来说说连接。在朗读时,会有直连和曲连两种方法,直连用于有标点符号,内容联系比较紧密的地方,特点是顺势连带,不露痕迹。而在生活中,我们会更常用到曲连,达到似停非停,"声断意连"的效果。比如这句话:"我呀,就好这口儿。"中间有逗号,按说应该停顿,可停得太干脆又会失去前后句紧密的联系,所以,声断气不断就是"曲连"的处理方式。

古人说"当断不断,反受其乱",这句话在朗读上同样适用,后面还要再加上一句,变为"当断不断,反受其乱,该连不连,语意不全",意思是说话或朗读时不会适时停顿和连接,声音就少了节奏的美感。

接下来说说停连容易出现的几个问题:

第一,停顿生硬,由于气息支撑力不够,停顿时气息跟不上,容易出现声断、气断的情况,导致一句话变得七零八落,就像一串断了线的珍珠,比如"白日依山尽,黄河入海流",在"白日"后面做出一个短暂停顿,如果气息也断开,那这句话就连不上了。

第二,连接生硬,缺少抱团。比如朱自清的《春》的开头,"盼望着,盼望着……"没有抱团就是每个字都单独成声;抱团就是这几个字紧密地连接起来,形成一个整体。同时注

意抱团和拖音的区别，拖音是当断不断，拖长音调；抱团是出于语流音变的需要，上一个字的字尾接着下一个音的字头，这是恰到好处的衔接。

那停连要怎样练习呢？

我们来做个简单的练习，下面这段文字中有斜杠的地方要停顿，有下划线的部分要直连，有黑色三角的地方要曲连。

据天文专家介绍，/ 金星是距离地球最近、/ 光度最亮的行星，/ 我国古人称它为 / ▲"太白"。当它早晨出现时，/ 人们称它为 / ▲"启明星"；当它黄昏出现时，/ 人们称它为 / ▲"长庚星"。

因其光芒美丽动人，/ 西方称其为 / ▲"维纳斯"。

下面就让我们再练习一些内容吧！

大江大河·雅鲁藏布江（节选）

雅鲁藏布江 / 是中国最长的高原河流，也是世界上 / ▲海拔最高的大河之一。仅在中国境内，2000多公里长的雅鲁藏布江 / 海拔落差就达4000多米，由此造就了多元的自然景观——雅鲁藏布江沿线，既有 / ▲栖息着多种野生动物的高原草甸，也有 / ▲绵延数百公里的高寒沙漠，还有 / ▲孕育着无数生命的 / 大峡谷热带雨林。

读书最大的意义（节选）

　　一本书读完／可能很快就忘干净了，好比竹篮打水，▲／是一场空，但是／竹篮经过一次次水的洗礼，会一次／▲比一次干净。一个人每天看书，可能记不住什么，但是／在潜意识里会明白，什么是对，／▲什么是错。有一些意识／正通过读书／▲融进你的血液里、灵魂里，不断揉捏出一个／▲新的自己。这就是我认为／▲读书最大的意义。

扫一扫，和家宁老师一起练习吧！

第2节 怎样让声音更"抓人"？——重音

　　同样的文本，一份做了标记，划了重点，另一份密密麻麻全是字，你认为哪份看得快，看得更清晰呢？是不是做标记的那一份？

　　为什么呢？因为重点已经被标记出来，看起来会很

省力，也很省时间，而第二份上全是密密麻麻的文字，你想要抓住重点，就得逐字逐句地看，容易产生视觉疲劳。

我们的听力也一样，如果听的是没有重点的内容，就像那张满是字的文本，容易让人疲倦，但如果有人标记好重点，听起来就轻松多了。现在你可以回忆一下，那些让你听起来昏昏欲睡的声音，是不是大多没有重音、平平淡淡呢？

那些足够吸引你的声音是不是重音巧妙、轻重有节呢？其实，只需要在说话和朗读中巧妙地增加重音处理，就会让你的声音更有色彩和吸引力。

先来说说怎样找到语言中的重音。我们都知道，同样一句话，重音放在不同的词语上，表达的意思完全不一样。

比如：你吃午饭了？

把重音放在"你"上，意思是在问你，而不是别人。

把重音放在"吃"上，意思是吃了还是没吃。

把重音放在"午饭"上，就是强调午饭，而不是早饭或晚饭。

所以，有效沟通的前提是知道自己的重点是什么。我们在朗读或日常表达时，自己要清楚重音放在哪里，否则很容易产生歧义。

要学会找到重音，可以利用文学作品来练习，练久了就自然可以找到重音。

一、确定重音位置

在朗读学中，确定重音位置的方法有 10 种，分别是并列性重音、对比性重音、呼应性重音、递进性重音、转折性重音、强调性重音、比喻性重音、拟声性重音、肯定性重音、反义性重音等，简化一下，记住下面这 4 种方法就可以快速找到重音，解决生活和朗读中的大部分重音问题。

第一种方法：对比

对比能够强化形象，明确观点，还可以渲染气氛，深化感情等，有一段话特别适合练习对比重音，那就是狄更斯的《双城记》的开头。我们只有准确区分对比的内涵，确定对比的主次和感受，才能去确定重音，确定哪个是主要重音，哪个是次要重音，才能更好地诠释内容。

这段话表现的是表面上看起来风平浪静，但内心已经波涛汹涌，怎样表现出这种复杂的情感呢？用对比，而且作者已经把对比规划好了，我们只需要照着去读就可以了，比如最好和最坏，智慧和愚蠢，信仰和怀疑，光明和黑暗，希望和绝望，拥有一切和一无所有。当然朗读不会只用一种技巧，这就像是做一道菜不会只用一种调料，而是多种调料的精妙结合，才能做出美味佳肴。朗读这首诗也不会只有轻重的处理，还会有抑扬和快慢，在后面我们会讲到。

那是**最好**的年月,那是**最坏**的年月;

那是**智慧**的时代,那是**愚蠢**的时代;

那是**信仰**的新纪元,那是**怀疑**的新纪元;

那是**光明**的季节,那是**黑暗**的季节;

那是**希望**的春天,那是**绝望**的冬天;

我们将**拥有一切**,我们将**一无所有**。

第二种方法:表情达意

表达情感的词或拟声词更适合做重音处理。可以用下面三句话来练习重音:

"乌鸦听了狐狸的话,**得意**极了,就唱起了歌来。"

"雨,**哗哗**地下着。"

"风,**呼呼**地刮着。"

第三种方法:有特殊作用的词语

我的一位学员专门总结过,说形容词、动词大部分时候都做重音处理。这样说没错,但如果在一句话里有好几个动词、形容词,那我们的重音应该放在哪里?这就要看哪些词语在起关键作用,只有能够烘托气氛、推动情节发展或者突出人物性格特征的词语才需要做重音处理,否则一句话里全是重音,就相当于没有重音。强调性、肯定性、递进性和转

折性的词语更适合做重音处理。

举个例子：

"这样气魄宏伟的工程，在世界历史上是一个**伟大**的**奇迹**。"

这句话中"气魄宏伟、**伟大**"是形容词，"工程、**奇迹**"是名词，在这句话当中，好像这些词都应该做重音处理，这时候就需要结合上下文，找出一段话中起到更关键作用的词语做重音处理。

第四种方法：修辞类词语

像比喻，拟人。举个例子。朱自清的《春》里有这样一句话：

小草**偷偷**地从土里钻出来，

在这里，"偷偷"就可以做重音处理，因为作者把小草拟人化了，所以用虚实声的方式来强调它，另外，"钻"这个词用得特别形象，有动态，可以用次重音来处理。

二、重音的表达技巧

明确重音之后就是怎样巧妙地把这个重音突出来。在讲技巧之前，我们先来梳理一下重音和非重音的关系，只有厘

清它们的关系,才能更好地处理重音。

它们是什么关系呢?它们此起彼伏,就像波浪,一起一伏,连续不断。

有人会把重音和非重音割裂开,对立起来,重音突兀,非重音过于平淡,让人听着很不舒服。好的重音处理应该和非重音此起彼伏,巧妙过渡。

接下来就让我们用一篇文章《丰碑》来讲解重音的处理。

红军队伍在**冰天雪地**里艰难地前进。严寒把**云中山**冻成了一个大冰坨。狂风呼啸,大雪纷飞,似乎要吞掉这支装备很差的队伍。将军早把他的马让给了重伤员。他率领战士们向前挺进,在冰雪中为后续部队开辟一条通路。等待他们的是恶劣的环境和残酷的战斗,可能吃不上饭,可能睡**雪窝**,可能一天要走一百几十里路,可能遭到敌人的突然袭击。这支队伍能不能经受住这样严峻的考验呢?将军思索着。

队伍忽然放慢了速度,前面有许多人围在一起,不知在干什么。将军边走边喊:"不要停下来,快速前进!"将军的警卫员回来告诉他:"前面有人冻死了。"

将军愣了愣,什么话也没说,快步朝前走去。

一个冻僵的老战士,倚靠一棵光秃秃的树干坐着,一动也不动,好似一尊塑像。他浑身都落满了雪,可以看出镇定、

自然的神情，却一时无法辨认面目。半截带纸卷的旱烟还夹在右手的中指和食指间，烟火已被风雪打熄。他微微向前伸出手来，好像要向战友借火。单薄破旧的衣服紧紧地贴在他的身上。

将军的脸上顿时阴云密布，嘴角边的肌肉明显地抽动了一下，蓦然转过头向身边的人吼道："叫军需处长来！老子……"一阵风雪吞没了他的话。他红着眼睛，像一头发怒的狮子，样子十分可怕。

没有人回答他，也没有人走开……

"听见没有？警卫员！快叫军需处长跑步过来！"将军两腮的肌肉大幅度地抖动着，不知是由于冷，还是由于愤怒。

这时候，有人小声告诉将军："他就是军需处长……"

将军愣住了，久久地站在雪地里。雪花无声地落在他的脸上，溶化成闪烁的泪珠，他的眼睛湿润了。他深深地呼出了一口气，缓缓地举起了右手，举至**齐眉**处，向那位与云中山化为一体的军需处长敬了一个军礼。

风更狂了，雪更大了。大雪很快覆盖了军需处长的身体，他变成了一座晶莹的丰碑。将军什么话也没有说，大步地走进了漫天的风雪之中。他听见无数沉重而又坚定的脚步声，那声音似乎在告诉人们：如果胜利不属于这样的队伍，还会属于谁呢？

这篇文章讲述了在行军途中一位军需处长把自己的棉衣让给了战友，自己却因严寒而牺牲的故事。这个故事特别感人，我们在练声的时候可以仔细感受一下重音的处理。

让我们看看在这篇文章中有哪些重音转换技巧。

第一种：强弱转换

"**狂风**呼啸，大雪纷飞，似乎要**吞掉**这支装备很差的队伍。"

在强弱对比的时候，要注意的是音的强与弱的对比，而不是一味加强语势，像上面这一句，如果过分强调"狂风""吞掉"这些词语，容易让人"跳戏"，记住，强是相对于弱而言的。

第二种：高低转换

高低转换分为缓高和陡高，它出现在需要突然提高音量的情况下，比如《丰碑》这篇文章里有一句话：

将军的警卫员回来告诉他："前面有人**冻死**了。"

因为出现了这样的情况，警卫员手足无措，所以会特别强调"冻死"这个词，因此用"陡高"处理。

缓高就像是爬坡，一点点提升速度，像这一句：

"等待他们的是恶劣的环境和残酷的战斗，可能吃不上饭，可能睡雪窝，可能一天要走一百几十里路，可能遭到敌人的**突然袭击**。"

最后四个字"突然袭击"，就是缓高的重音处理，从"可能睡雪窝"这一句就已经开始缓慢升高，注意是慢慢提高，而不是忽然升高。

第三种：快慢变化

先来说说由慢转快的重音：

1）"将军愣了愣，什么话也没说，**快步**朝前走去。"
2）"将军的脸上顿时阴云密布，嘴角边的肌肉明显地抽动了一下，**蓦然转过头**向身边的人吼道"

在"快步""蓦然转过头"这两个地方做快速处理，速度也是一点点提升上来。

接下来再试一下由快转慢的速度变化：

"他**深深地**呼出了一口气，**缓缓地**举起了右手。"

在练习的过程中一定要注意，快慢的变化也是相对而言的，不要忽快忽慢，就像开车一样，油门要一点点踩，刹车

也要慢慢踩，这样"乘客"才觉得舒服。我们的朗读语速也要快慢转换自然流畅，这样才能让听众感受到声音的魅力。

第四种：虚实结合

本书第 1 章第 3 节讲过虚实声，我们知道，实声就是响亮实在的声音，虚声是指声轻气多的声音，而不是指完全的气音。朗读任何作品都以实声为主，虚实声为辅。突出重音，用实声加强语气，用虚实声突出思想感情、烘托意境。

来看一个范例：

"这支队伍能不能经受住这样严峻的**考验**呢？将军思索着。"

这一句在"考验"那里用虚实声处理，就是为了突出艰难的境遇。

第五种：停连有序

适时的停顿是比较常用的重音方法，但它一般在其他重音技巧前后出现，而不是单独出现，如果只有停顿，没有虚实、快慢、强弱的变化，会显得很单调。

举个例子（空三角指停顿）：

"向那位与云中山化为一体的军需处长△**敬**了一个军礼。"

在"军需处长"后面做明显的停顿,与此同时,"敬"这个字也做了重音处理,画面的庄重感就体现出来了。

三、重音处理的误区

在教学中,我发现很多学员容易在重音处理上出现问题,要么重音不够自然,要么重音太轻听不出来,下面是我总结的问题和解决方法。

第一,重音不明显,几乎听不出重音处理。这需要在练习时尽量夸张一些,这样在实际朗读时才会更加游刃有余。比如"轻灵在(春)的光艳中交舞着变",如果不够明显,听着好像没有重音。

第二,咬字太紧不自然,给人一种压迫感。这个问题还需要回到吐字归音的章节去练习(第3章第5节),一般是叼住字头的时候唇舌过于用力造成的。

下面这份练习重音的材料是林徽因的作品《别丢掉》。你可以体会一下,在这首诗里,重音可以在"轻轻""真""梦""相信"上,找到重音之后,记得再思考一下我们可以用什么技巧来处理它,是提高还是降低音量,是虚实声的转换,还是用语速的变化来处理。

练习内容

别丢掉

林徽因

别丢掉,
这一把过往的热情,
现在流水似的,
轻轻,
在幽冷的山泉底,
在黑夜,在松林,
叹息似的渺茫,
你仍要保存着那真!
一样是明月,
一样是隔山灯火,
满天的星,
只有人不见,
梦似的挂起,
你向黑夜要回那一句话——
你仍得相信山谷中留着,
有那回音!

扫一扫,和家宁老师
一起练习吧!

第 3 节
1 招让你的声音悠扬好听——抑扬

如果你喜欢看影视剧，或者纪录片，会发现一个有趣的现象，自己会被影视剧中的剧情所感染，好像自己身处其中，会不自觉感到紧张、愤怒或者激动；看到纪录片中的壮观景象，也会感到心胸开阔，内心震撼，这种场景大多有配乐，而且配乐大多有明显的抑扬变化。

在生活中我们会看到，那些讲话总是很容易激发听众情绪的人，语势变化较大，这就是我们常说的感染力。

这节我们来说声音节奏的第三个技巧：抑扬。声音向高的趋势发展，称为"扬"；声音向低的趋势变化，叫作"抑"。以抑作扬的铺垫，或以扬作抑的衬托，才能突出扬和抑。

简单来说，抑扬是通过对比来体现的。这就像你判断一根木棍是长还是短，需要拿参照物来和它作对比，和牙签比，这根木棍就是长的，和一根大树的树干相比，那它就是短的。语势的扬或抑也是这样，往上走或者往下走都是相对的。就像荡秋千，我们只有落到了低处，才能让自己荡得更高，而我们荡得再高，也终究要回到低处。

在课堂上，老师讲到激情处，会停下来提问："所以

这一题应该选↗_____？对！↘"

老师会在"选"的后面高高扬起，给学生留出思考和回答的时间，等学生答对以后，说一句"对"，是抑下来。这就是典型的扬和抑的对比。

我们这样朗读李白的《静夜思》的后半部分：举头望明月↗，低头思故乡↘。

一个抬头，一个低头，对应的刚好就是一个扬上去，一个抑下来。

在练习时需要注意几个问题：

第一，忽高忽低，不够流畅，无论是上扬，还是下抑，都应该像爬坡一样，一点点爬上去，一点点滑下来，而不是像坐电梯那样，忽然上去，忽然下来。

第二，声音过于平淡，缺少起伏。有人自己很努力地练习抑扬，可是在声音里却很难体现出来，这时可以夸张练习，让自己的声音起伏尽量夸张，来达到熟练掌握、控制自如的效果。

还以《静夜思》为例，"举头望↗明月，低头思↘故乡"，从"望"这个字开始有坡度地上扬，"下坡"从"思"这个字开始，一点一点往下滑，慢慢就能找到感觉。

接下来就让我们开始练习！

练习内容

清明

杜 牧

清明时节雨纷纷,路上行人欲断魂。

借问酒家↗何处有?牧童遥指↘杏花村。

错误

郑愁予

我打江南走过

那等在季节里的容颜↗,如莲花的↘开落

东风不来↗,三月的柳絮不飞

你的心如小小寂寞的城

恰若青石的街道向晚

跫音不响↗,三月的春帷不揭

你的心是小小的窗扉紧掩

我达达的马蹄是美丽的错误↗

我不是归人↗,是个↘过客……

扫一扫,和家宁老师一起练习吧!

第 4 节
1 个技巧让声音像音乐一样好听——快慢

我们每个人的脚步声都不太一样,有的快一些,有的慢一些,还有沉重与轻快、急促与缓慢的区别,语速也一样,有快慢之分。一般情况下,语速与每个人的生活习惯和性格有关,比如有人性格急躁,语速稍快;有人做事慢吞吞,语速也舒缓很多。

在不影响表达的前提下,建议你平时尽量放慢语速。无论在生活里,还是职场中,放慢语速不仅能让别人听得清,而且能彰显一个人的文化素养。当然,这里的慢是相对快而言,"慢"也要适可而止,一味追求语速慢容易显得拖沓。

语速快慢也是需要练习的,练习的步骤为:一词语,二句子,三段落。

第一步,分别用快慢语速朗读下方的词语。

伟岸 朴质 严肃 缺乏 温和
坚强 不屈 挺拔 丈夫

第二步,根据提示,用快慢语速朗读下方的句子。

(慢)但是它却是伟岸,正直,朴质,严肃,也不缺乏温和,更不用提它的坚强不屈与挺拔,(快)它是树中的伟丈夫!

第三步,根据提示,用快慢语速朗读下方的段落。

(慢)它没有婆娑的姿态,没有屈曲盘旋的虬枝,也许你要说它不美丽,——如果美是专指"婆娑"或"横斜逸出"之类而言,那么白杨树算不得树中的好女子;但是它却是伟岸,正直,朴质,严肃,也不缺乏温和,更不用提它的坚强不屈与挺拔,(快)它是树中的伟丈夫!(慢)当你在积雪初融的高原上走过,(快)看见平坦的大地上傲然挺立这么一株或一排白杨树,(慢)难道你觉得树只是树,难道你就不想到它的朴质,严肃,坚强不屈,至少也象征了北方的农民;(慢)难道你竟一点也不联想到,在敌后的广大土地上,到处有坚强不屈,(快)就像这白杨树一样傲然挺立的守卫他们家乡的哨兵!(慢)难道你又不更远一点想到这样枝枝叶叶靠紧团结,力求上进的白杨树,(快)宛然象征了今天在华北平原纵横决荡用血写出新中国历史的那种精神(慢)和意志。

接下来说一说练习中容易出现的问题:

第一,快慢对比不强烈。有些人在朗读的时候,以为自己已经很快了,可回听录音时发现没多大变化,这就需要我们在练习的时候尽量夸张,快一些,再快一些,这样慢下来以后,两者形成对比,才有了节奏感。

第二,忽快忽慢,如果生硬地加快速度,给人的感觉不够自然流畅,速度的快和慢要有转换的过程。这就像是开汽车,踩油门时,有一个加速的过程,反过来也一样。这和抑扬是一样的道理,而且这两个技巧经常会同时使用,比如扬上去和快速度搭配使用,抑下来和慢速度搭配使用。

接下来我们来练习一下。下划线代表快速,曲线代表慢速。

练习内容

人的自身(节选)

叔本华

人的个性几乎在生命中的每一时刻都在不断地发挥着作用,而其他方面的影响则是暂时、偶然、转瞬即逝并且易于受到各种机遇、变化的制约的。正因此,亚里士多德才说:"永久长存的不是财富,而是品格。"自身的内在品质——高贵的品格、杰出的才智、优雅的气质、明朗的精神和健康的体魄,一句话,"健康的身体加上健康的心灵"才是对人的幸福起着首要、关键作用的最重要因素。

注意：读长句时不会恰当换气很容易产生憋气感，可以把上面的这段话拆成短句，大部分情况下，快慢都是结伴出现的，可以通过反复练习来感受快慢的对比。在这个过程中，一定要注意换气技巧的使用。

<center>**蝶恋花·春景**

苏 轼

花褪残红青杏小。

<u>燕子飞时</u>，<u>绿水人家绕</u>。

枝上柳绵吹又少，<u>天涯何处无芳草</u>！

墙里秋千墙外道。

<u>墙外行人</u>，<u>墙里佳人笑</u>。

<u>笑渐不闻声渐悄</u>，<u>多情却被无情恼</u>。</center>

扫一扫，和家宁老师一起练习吧！

第5节 练声计划

声音节奏是我们的声音有吸引力的必备武器，练习内容和方法在每节都有详细介绍，这一节就针对练习节奏时可能出现的问题做一下梳理，给你一些更实用的方

法，方便你练习时少走弯路，更快练就好声音。

第一，节奏感要有对比，包括抑扬的对比、轻重的对比、停连的对比、快慢的对比，只有对比才会有节奏。对比是相对而言的，比如快慢的对比，多快算快，多慢算慢呢？还是用车速来举例，相较于60km/h，30km/h就是慢速，同理，相较于10km/h，20km/h就是快速了。所以，练习时多录音，多回听，多研究，慢慢地节奏的感觉就找到了。

第二，过渡要自然。依然用快慢来举例，加快语速时，从原来的10km/h提升到20km/h，就有了快慢的对比，但如果忽然提速到100km/h，显得突兀，过渡不够自然。怎样才能更自然呢？这需要基本功的支撑，比如稳定的气息、标准的吐字归音、清晰的唇齿、放松的喉部等，在练声中，基本功就像武术中的"蹲马步"一样，下盘要稳，才能练起来不慌。

第三，4种节奏大多"相伴而行"。比如"快速"常常和"连接"一起使用；"慢速"经常与"抑"在一起。在练习时，尽量从一种技巧练起，熟练以后再叠加另一种技巧。也就是"先单独，再整体"，千万不要一开始就混在一起练习，否则很容易顾此失彼，哪头都顾不上。

第四，练习要夸张，实战要放松。练习时尽量夸张使用节奏，否则容易出现过于平淡的情况，先用夸张的方式感知技巧，实战演练中再放轻松，这样才能有的放矢地"拿捏"节奏。

第 7 章
让声音成为你的"装备",
而不是拖累——声音应用

在声音教学中,常有人会问:在练声的时候,每个动作都很熟练,为什么在实际生活中就不会用了呢?原因有两个,一是缺少刻意练习,"练"和"用"之间还有一段路,叫作"内化",如果没有让练习"内化于心",就很难"外化于行"。只是简单机械地重复动作是不够的,需要在练习中觉察发声器官的协调,当它们失调的时候,练习效果会大打折扣,所以,有觉察力的刻意练习才会提升"用"的能力。二是缺少"科学用声的意识",很多人练得很好,可到了生活中又恢复原状,难以应用发声技巧。我们需要随时随地感知发声状态,比如给孩子讲故事的时候,和同事沟通的时候,和客户交谈的时候,有意识地使用科学发声,才会在应用中越来越自如。

大家日常生活里最常碰到的三个声音应用场景,分别是

演讲、会议、面谈,在这些场景中,我们应该用什么样的声音?不是只有口腔共鸣,或者虚实声那么简单,而是几个技巧叠加在一起的"组合拳",我把它们称作"公式",接下来给你三套公式,如果你能灵活应用,那么你就可以在多个场合应对自如,让声音成为你的"装备",而不是拖累。

第1节 在公开场合讲话怎样能表现得游刃有余

我的一位学员说过,学习科学发声之前,他不敢上台讲话。每次单位有活动,领导想让他表现一下,他都婉拒了,一是因为没经验,心里发怵;二是他认为自己的声音不好听,怕别人笑话。学过科学发声以后他自信了很多,不等领导安排,自己会主动争取发言的机会。

在生活或工作中,我们有很多发言机会,小到部门会议,大到公司年会、朋友婚礼,当话筒交到自己手上,免不了说几句。究竟怎么说才能出彩呢?有研究表明,在听一场演讲的时候,80%的听众关注的是演讲者的声音、气势,而并非内容。所以声音的控制对于成功的表达来说至关重要。

有些人一到台上,说话的声音就会发虚、发抖,放不开。给你介绍一套"演讲用声公式",可以让你在众人的目光中气定神闲,游刃有余。

<center>演讲 = 气息 + 唇舌力量 + 节奏感</center>

1. 气息

用气发声可以让你的声音和情绪都稳定在饱满的状态,也可以缓解上台前的紧张感。

人在感到紧张时,会心跳加快,呼吸急促,此时可以用深长缓慢的呼吸把心跳速度降下来。想象一下:某个清晨,你逃离了充满着汽车尾气和雾霾的城市,来到一片拥有新鲜空气的森林里,你闭上眼,贪婪地深吸一口新鲜空气,然后吐气,再来一次,吸气,慢慢地呼气。深呼吸可以让你平静下来,大大缓解上台前的紧张。

2. 唇舌力量

演讲中,有一种情况很糟糕,那就是演讲者吐字不清。尽管演讲者做了精心的准备,开口以后,观众却听不清内容,在停顿的地方没有掌声,在讲笑话的时候没有笑声,场面陷入尴尬。要避免这种情况也很简单,演讲者提前一段时间练习口部操就可以了。

就跟我们在运动前要热身一样,做口部操是为了把你的

唇舌活动开，在演讲时才能保证把每个字都真正传到听众耳朵里。第 3 章关于唇舌的部分讲解了三套动作，选取三个动作练习一遍，你会感觉整个脸部的血液循环都加快了，你的声音清晰有力，明亮立体。

3. 节奏感

演讲很重要的一点是要有感染力，怎样才能让自己的声音有感染力呢？怎样才能调动听众的情绪，让人不由自主地为你悲为你喜，与你共情、共感呢？节奏感中的轻重和快慢尤为重要。

在演讲中有很多感情色彩和态度需要去拿捏，往往越鲜明的态度，越能调动起大家的情绪。比如凝重的、恳切的、愤怒的、激昂的等。演讲内容不同，语言色彩也要随之变化，让你的声音摆脱平平淡淡，富有感染力。

第 2 节 近距离交谈展现职业感，小白也能成为高手

什么是职业感？你可以观察一下被视为"职场标配"的西装，它的特点是挺括、规整，给人精神饱满、规范严谨的印象，同时自带成熟

稳重的气质。声音也一样,如果我们说话时吐字不清、拖泥带水,声音稚嫩轻飘,就像一件从角落里掏出来的T恤,皱皱巴巴,那就没什么职业感了。

所以,让声音有职业感,就要像西装一样规整、挺括、沉稳、成熟。为此,我们需要重点注意三点:口腔力量、实声、中低音。用声公式为:

职业感声音 = 口腔力量 + 实声 + 中低音

1. 保持口腔的挺括,给声音塑形

你在家的时候可以"葛优躺",怎么舒服怎么来,可一旦进入职业状态,就要挺胸抬头腿放平。同样,要想有挺拔的声音状态,口腔不能松懈。这种立体、紧张的状态会让声音干净利落,字字清晰可辨,毫不拖泥带水,是声音职业感的典型代表。

在影视剧中,我们会看到职场精英在进入"战备"状态前,为了以更好的精神面貌示人,会紧一紧领带,或者拉一拉衣角。我们在开口前也可以做几个"准备动作"——3分钟的口部操,就能把职业感拉满。

职业感需要靠挺括有力的口腔支撑,每天练一练,会让你发音更标准,吐字更清晰,声音更明亮。

2. 用实声发音,营造专业感

第1章第3节讲解过虚实声。实声是在气息的冲击下,

声带振动发出有力的声音，带有部分气流摩擦发出的就是柔和的虚实声。你也可以把手放在喉结的位置，用实声说话时能感觉到喉咙有明显的振动；而虚实声是气息与声带擦肩而过，声带振动不明显。实声更加清晰有力，在说事说理时更让人信赖。有人在跟领导或客户说话的时候，发声时总会不自觉地气比声多，容易露怯。

有人的声音实声较多，就不用着重练习实声，有人的声音发虚发干，就需要专门练习实声技巧，来提升自己在职场中的专业感。

3. 用中低音体现权威感

《掌控谈话》这本书的作者克里斯·沃斯是一位国际谈判专家，他经常与一些绑匪谈判，这可是一句话就能决定人质生死的重要工作。克里斯·沃斯在书里介绍了很多自己的沟通秘诀，其中有一种是这样的：当谈判进行到某一步之后，他会用类似男主播的低沉声音和绑匪谈判，对方很快会放下戒备，愿意敞开心扉交谈。注意，绑匪愿意敞开心扉是谈判顺利进行下去的重要一步。

可见，中低音在沟通中是多么重要。同样一句话，用高低两个不同的音调来说，会呈现出截然不同的效果。声音的高低与情绪也有很大关系，人在慌乱、紧张时，全身的肌肉

会不自觉地收缩紧绷，声带在人紧张时会变细变窄，发出的音调也会变高。所以，平静的状态和稳定的中低音是相辅相成的。

第3节 一对一沟通如何体现"温柔的力量"

一对一沟通的社交距离很近，此时洪亮的声音状态就不是刚需，反而温柔中的力量感更容易打动人心。与此相反，过于洪亮的声音反而招人嫌弃。《边城浪子》中有这样一段描述："他说话的声音就好像将别人都当作聋子，别人想要不听都很难；只要听到他的话，想不生气也很难。"

另外，一对一沟通的重点不仅在于声音如何，重要的还有如何"听"，所以给你的用声公式是：

<center>一对一沟通 = 虚实声 + 慢语速 + 会倾听</center>

1. 虚实结合让声音温柔有力量

声音就像人的体温，它也有温度。好听的声音就是那种刚好让人感到温暖的舒适温度。怎样让你的声音"温度适

中"呢？

八个字：虚实结合、刚柔相济。

虚实声柔和暗淡。在心理救助节目、夜话节目中，主持人多用虚实声，营造一对一的"心灵夜谈"氛围。

在这里也需要提醒一下，虚声可以用，但不要"一虚到底"。说话声音过"虚"，就会显得"假"，给人以虚弱的无力感。当然，从头到尾都用实声也不太好，给人感觉生硬，冰冷。最好的方式就是：虚实结合，刚柔并济。第1章第3节详细讲解了虚实声的练习，对照着练声，你会收获温柔的好声音。

2. 慢语速

让语速慢下来。当我们即兴发言时，通常会语速加快，其实是担心自己慢下来就会卡壳，说不下去。可语速快，听众往往跟不上我们的节奏。"中国演讲好声音"的总教官王雨豪老师做了这样一个统计：罗振宇的"时间的朋友跨年演讲"平均语速为每分钟212字；罗永浩的"一个理想主义者的创业故事"，平均语速为每分钟243字；马东的"北纬30度奇妙之旅"则为每分钟237字。

一般情况下，每分钟180~220字的语速会让人感到舒适。为什么这个节奏会令人舒适呢？因为在人类大脑的临时记忆

里,一般上限就是 7 个元素模块。停顿所产生的时间空隙,让大脑有充裕的时间处理信息。

如果想知道自己的语速是否合适,可以给自己录音,再做分析,如果明显语速过快,就可以适当放缓语速。另外,慢速阅读纸质书也可以让自己放慢语速。

你可以每天用 10~20 分钟慢慢阅读纸质书,让自己的呼吸和思维都慢下来,语速也会悄悄发生变化。

3. 会倾听

有句名言是这么说的:"善言,能赢得听众;善听,才会赢得朋友。"

有时候,会听比会说更重要。什么是倾听呢?

《沟通的艺术》中是这样定义的:听是指声波传到耳膜引起振动后,声音信号经听觉神经传送到大脑的过程;而倾听是指大脑将这些电化学脉冲重构为原始声音,再赋予其意义的过程。

不知大家有没有发现其中的区别,在我们的认知里以为自己听到了对方说话就是在倾听,实际上这只是在敷衍,在脑科学中倾听需要动用大脑来给对方的说话内容赋予新的意义,这就是听与倾听最大的区别。

从上面的定义中,我们也大概能总结出在倾听过程中,

我们都应该做哪些事，从听、理解到思考、做出回应，最后记住这次谈话的内容，需要做出一些努力。

怎样才能更好地倾听呢？一个方法是"**鹦鹉学舌**"，就是重复对方的话，引起对方共鸣和理解。并不是要把对方的话全部重复一遍，只重复重要的部分，并且用问句或陈述句表述出来，比如对方说："陶艺和人生是一样的。"你不懂没关系，可以问："和人生一样？"这时候对方就会详细地展开说，而你传达给对方一条信息：你认真听了他的话，并感到好奇。一般情况下，谁也不会拒绝一个如此好学的人。

苏格拉底说："上天赐人以两耳两目，但只有一口，欲使其多闻、多见而少言。"在一对一沟通中，会倾听是一种特别重要的技能，希望你能拥有。

第4节 声音真的可以变现吗

在相当长的一段时间里，我经常会被人问到这个问题——声音能不能变现？怎么变现？对于这个问题，我会从四个方面展开论述，希望对你有帮助。

一、声音能不能变现？

这是很多人遇到的问题，近几年这样的线上课程很多，宣传可以帮助你用声音变现，在家里就能赚钱，还可以作为副业，白天一份工作，晚上一份副业，收入翻倍。

央视《经济信息联播》节目对"0元配音课"的调查发现，有学员因报班而背上消费贷。《电脑报》（2022年第11期）也发现，不少人曾踏入类似的"变现陷阱"："几块钱的试听课听了也就听了，没想到后续会被老师鼓动着报了几千块的正式课""学完了接不到单，一直以为是我没学好，结果却是培训班的锅""录播课只有十几分钟，答疑课也是先录好的，说是答疑其实文不对题，内容质量大打折扣"……

声音变现乱象丛生，是不是普通人真的没有机会了？未必。

我的学员也有人签约音频平台，赚到了钱。所以，普通人用声音变现这件事是可行的。能变现多少，这才是问题的关键。做配音，投入上千元买设备，花费很长时间学习发声、配音、剪辑，很可能最后收入无几，不知你能否接受？如果你做好了这样的心理准备，就可以进入下一个话题：什么样的人可以用声音变现？

二、什么样的人可以用声音变现？

1. 热爱声音工作

如果你很喜欢声音工作，哪怕没有收入也甘之如饴，对你来说，做这件事本身就是奖励，那么声音变现很适合你。特别是在艰难的起步阶段，你会更容易坚持下去。

我从高中开始练声。为了准备播音主持的艺考，冬天的早上也是 5 点起床，那时同宿舍的同学都在睡觉，为了不打扰她们，我摸黑悄悄起床，来到操场上练声，即使冻得手脚冰凉，也要每天坚持练习。现在想来，能坚持就是因为热爱吧。

如果你真的喜欢声音，我真诚地希望你坚持下去，不只是为了变现，也是为了实现自己的声音价值。

2. 声音基础特别好

第二种情况是声音基础特别好的人，这个"好"体现在这几个方面：普通话标准、吐字清晰、喉部健康，如果有一定运动基础就更好了。这几个条件如果你都符合，又挺喜欢声音工作，那真的可以试试。

有句话说"声音好听就是竞争力"，其实，好声音也具有变现的能力。不过这里有一点需要注意，有人会把"好听"

等同于"变现",这是错误的,就像看到一个人长相好看,就觉得他(她)可以做演员。"好看"与"演员"并不能画等号,成为演员除了需要经过专业的训练,还需要勤奋和天分。声音也一样,只有通过刻意练习,才能让自己的声音真正具备"变现能力"。

3. 愿意深耕的人

美国西北大学的教授王大顺 2021 年的一项新发现很有意思。王大顺的团队考察了 2000 多位艺术家,4000 多位导演,20000 多位科学家,统计了他们几百万个作品,用了一个深度学习神经网络做数据分析。他们发现了成功艺术家的秘诀——要先经历一个探索期(explore),再接一个深耕期(exploit)。

所谓探索期,就是在几年内,各种题材、各种风格的作品都尝试一下,最好尝试一些此前没人做过的、实验性的东西。等你找到一个最适合自己也最有前途的方向,就进入几年的深耕期,专门在这个方向上用力。这个深耕期,就有可能让你走向成功。

研究认为,那些一生都漂泊不定的人是不太可能成功的,那些一辈子专攻一个小领域的人也不太可能成功。最成功的是那些经历若干年探索期,再接若干年深耕期的人。

这对于声音变现同样适用,如果你急于求成,练了几个月

第 7 章 让声音成为你的"装备",而不是拖累——声音应用

就想拿结果,那么大概率是无法如愿的。但如果你愿意在这个领域里深耕,耐着性子把基本功练扎实,才有可能走得更远。

三、怎么去变现?

最直接的声音变现方式是配音。配音的种类很多,比如广告、新媒体文章、有声书、广播剧、影视剧等,以公众号配音为例,一般一篇公众号文章 30~500 元,当然,这个价格和配音者的声音情况、文章字数有关。你可以通过喜马拉雅这样的创作者平台录制自己的有声作品,或者在任务中接单,也可以通过短视频、直播等形式做自媒体。无论用哪种形式,都需要在摸索中找到自己清晰的定位,并持续发力。

另外,还要说说配音需要准备什么,简单来说就是配音五件套:麦克风、声卡、安静的环境、剪辑软件、充足的时间。一般情况下,房间越小,环境音越弱。而你家中放满衣服的衣柜就是很好的配音间。在你实现声音变现之前,操作越简单、花费越少越好。

这是环境,接下来说说设备。麦克风最好选价格适中的大品牌,同时可以让商家推荐配套的声卡。

至于剪辑软件,绝大部分配音者用的都是 Adobe Audition,录制和剪辑都可以在这个软件上完成。手机剪辑软件有很多,你可以选择自己用着方便的。

最后是充足的时间。配音需要备稿、录音、剪辑。如果刚开始学习,可能需要几个小时才能完成一段简单的配音,熟练以后速度会快很多。还记得我配音的那段时光,把自己关在一个小屋里,一坐就是几个小时。无论是配音还是剪辑,都需要沉浸其中。如果你总是感到时间不够用,那就需要重新规划自己的时间了。

四、声音变现时需要注意什么?

1. 不要着急

这个不着急不是说可以做事拖沓,速度很慢,而是要心平气和,不着急立刻拿结果。急躁会让自己无法专注于当下,身体在这里,心却在别处,怎么能做好一件事呢?

2. 重视基本功

无论是专业人员,还是非专业人员,我都希望你能重视基本功。到目前为止,我带过的播音艺考生有上千人,成人学员有上千人。他们中有的人声音基础很好,一学就想要达到"变声"效果,但发现自己的声音总是差那么点感觉,往下深挖,原因都是基本功不扎实。

配音也是这样,除了最基础的用气发声之外,气息能不能持久发力,会不会一两个小时以后就跟不上了?喉部控制

力够不够，会不会高音、低音不稳，容易抖、飘呢？再或者口腔力量弱，半个小时以后就松下来，口水音也出来了。

如果基本功很扎实，唇舌口腔力量很足，气息控制能力很强，喉部放松很持久，那么你会发现，自己想要练就好声音，是一条畅通无阻的大路；如果基本功不够扎实，你走的就是一条蜿蜒曲折、处处坎坷的小路，隔三岔五就遇到点毛病。

去练习基本功吧，虽然很枯燥，但很有效。

3. 持续深耕

不断提升自己的专业能力，有时间的话，再去拓展一些其他能力，比如表达、演讲、直播、视频剪辑等，这些都是会碰撞出巨大火花的能力。

带动全民健身的刘畊宏，他能火起来可能有运气的原因，但从另一个角度看，他的火也是必然。

2018年，有一家公司找刘畊宏合作，拍摄只要半天，拍摄内容是和健身毫不相干的母婴用品，但是那天有人到现场一看，刘畊宏竟然还带了一套健身器材，导演一喊"咔，休息"，他就跑到角落开始练。这是拿健身当休息的人啊！

2001年刘畊宏所在的团体咻比嘟哗解散，他的事业开始走下坡路。他做过很多尝试，当群演、拍MV，也曾经历创业失败、投资失利，困难的时候他甚至摆地摊卖衣服。央视

记者采访他和妻子,问他们最艰难的时刻是什么时候,他说最难的时候是两个人为了省 2 元公交车票钱而走路 1 小时去公司,这样就可以用省下来的钱买豆腐脑。

很多人在人生低谷的时候什么也干不了——情绪不好,状态不好,压力很大,但是刘畊宏只要一有时间就去健身。坚持的理由,只有一个——热爱。

导演林奕华说:"不管你多少岁了,正在经历着什么,一定要问问自己,我还能怎样地改变和成长。"无论你正在经历什么,无论你的声音是否能变现,无论你能用声音赚多少钱,希望在努力的过程中,你能获得成长,感到快乐。这已经是声音带给你最大的财富。

第 5 节 新媒体时代,怎样让声音更好听

《好听》这本书的作者徐洁做过一个调查,找 100 位志愿者回听自己的微信语音,然后填写他们的感受。有七成以上的人听后对自己的声音不满意。但在平时说话的时候很少有人觉得自己的声音难听,这是有原因的。

第7章 让声音成为你的"装备",而不是拖累——声音应用

首先,我们边说话边听到的声音是通过身体内部骨头震动传递出来的,所以你听到的自己的声音和别人听到的不一样。一般通过骨传导传递的声音会滤掉噪声,同时还有一些共鸣效应,所以听起来更好听。这也是为什么我们平时觉得自己说话声音还行,但是听录音时就会发现自己的声音没那么好听。

其次,微信语音对我们的声音还原程度并非百分之百,会让我们的声音听上去更高更尖一点儿。

最后,虽然微信语音不能完全还原我们的音色,但是能还原我们的表达习惯、语气节奏、口音、口头禅等。

那么怎样听到自己真实的声音?用两个手掌连起来,其中一个放在耳朵后面,另一个弯曲放在嘴巴前面,让嘴巴发出的声音可以顺着手掌传到耳朵里,这样可以比较真实地还原声音。

接下来,我们看看怎样发微信语音才能让声音更好听。

一、手机位置

前段时间我看到一个朋友发微信语音,对着手机上面的听筒说话(手机上方),周围的朋友还在笑她没分清手机听筒和话筒的位置。其实,她的这个举动刚好做对了一件事,就是嘴唇不要直接对着话筒讲话,否则就会出现"喷话筒"的

情况，听者会听到不舒服的"噗噗"声。

还有什么方法可以避免"喷话筒"呢？可以把手机倾斜45度，放在下巴的位置。这时候有人会疑惑，为什么配音员就可以把麦克风放在嘴巴前面呢？

首先，配音员的麦克风配有专业收音棉，它可以缓解爆破音带来的影响，而我们的手机麦克风是裸露的。

其次，配音员经过专业训练，可以有效控制爆破音，避免麦克风发出"噗噗噗"的声音。

二、爆破音

除了改变手机位置之外，还有一种方法就是提升自己的发声能力，把爆破音发好，避免出现"喷话筒"的情况。

发音的时候，发声器官在口腔中形成阻碍，然后气流冲破阻碍而发出的音，就叫爆破音。比如t、d是冲破舌头的阻碍，p、b是冲破唇部的阻碍，k、g是冲破舌根的阻碍。在爆破音冲破阻碍的过程中，气流不好控制，容易出现气流量大的情况。

那该怎么避免这种情况呢？第一，把唇舌的力量锻炼得强一些，让发音完全；第二，保持气息稳定，不至于瞬间冲出大量气流，出现喷话筒现象。至于怎样提升唇舌力和保持气息的稳定，本书第2章和第3章有详细的讲解。

三、声音控制

我们发微信语音就是为了沟通，传达情绪和信息，怎样才能更好地传递呢？记住两点很重要，用中低音和提颧肌。

我们在听微信语音的时候，要么戴着耳机，要么把手机放在耳边，很少会公开播放。想象一下，我们凑近对方耳朵说的话，需要足够清晰，不能声音过高，否则对方听着不舒服。原本通过手机播放的声音会显得更加尖利，而中低音会中和这种尖利感，让人听着更舒服。与此同时，如果能提起颧肌，那么你的笑容会透过声音传递给对方。

四、多练习

得到 App 创始人罗振宇曾十年间每天发布 60 秒语音，从未间断。在罗辑思维公众号后台，用户抛出最多的问题是："如何做到每天不多不少、精准地完成 60 秒语音？"后来罗振宇给出了答案："鸡鸣即起，说若干遍，一直说到一个磕巴不打，正好 60 秒。"

我们要想更好地发微信语音，也需要多练习，你可以在微信中把自己的聊天置顶，每天发几遍，听一听，适时做出调整，那么你的声音在微信语音中会越来越好听。

第 8 章
让好声音更持久,打败练声时的"拦路虎"

我们都知道,好声音是练出来的,可是知易行难,很多人在练习时会遇到各种各样的问题,比如不会制订练习计划、没时间练声等。在这一章中,针对大家在练声过程中普遍遇到的问题,给出一些解决方案,希望对你有帮助。

第 1 节 练声内容千万条,适合自己最重要——怎样制订你专属的练声计划

新媒体兴起以来,我们获取信息的方式越来越多样,越来越便捷。互联网上关于科学发声的内容很丰富,但这些内容是不是真的适合自

己呢？该如何有选择地练声，才能更有效果呢？

首先要确定自己的目标，再定练声计划。每个人的练声目标都不一样，如果单纯想要"声音好听"实在太笼统，很难有收获，针对自己的声音情况和工作需要，制定合理的练声目标才会更容易拿到想要的结果。

管理学大师彼得·德鲁克提出了SMART原则，可以帮助我们更好地制定目标。

第一个字母S，代表了具体的意思，也就是说，好的目标应该是清晰具体的，而不是抽象模糊的。比如你想要改变声音，好的目标应该是"我要掌握让声音更加明亮清晰的方法"，不好的目标是"我想要声音更好听"。

第二个字母M，代表了可衡量的意思。好的目标一定是可以衡量的。如果你想要普通话说得更标准，好的目标应该是普通话测评"提升5~10分"，而不是"普通话说得更标准"这样比较含糊的话。

第三个字母A，是指目标是可以达成的。有多少次，为了要养成运动的习惯，我们定下每天跑步30分钟的目标，却屡屡失败。如果定下目标却没有实现，那么这个目标在我们心目中就失去了严肃性。因此，每天的练声时间不必太长，刚开始10~20分钟比较合适，更容易坚持下去，可以循序渐进，根据个人情况，慢慢增加练习时间。

第四个字母 R，意思是结果导向。SMART 原则认为，有效的目标必须和最终结果直接相关。比如，你过于关心今天练声有没有达到 20 分钟，却忽略了动作是否标准这个关键要素，于是就很可能花了时间，却拿不到想要的结果。

第五个字母 T，指的是时效性。好的目标一定要有时间限制，必须要明确多久可以达成目标。一般情况下，持续练声 1 周左右，唇舌会有轻微改善，1 个月左右，气息控制有小幅度提升，3 个月会有不错的收获。不过因人而异，如果自己的声音控制力比较弱，可以延长练习时间，如果想让声音有更大的改善，建议以年为单位来学习。

总之，SMART 原则认为，好的目标一定是"具体的、可衡量的、可达成的、结果导向的，以及有时效性的"，如果你已经做好准备开始练声，请根据 SMART 原则为自己制定目标吧。

在我的学员中，大家迫切要解决的问题基本可以分为三类，第一类是纠正方言音，想要把普通话说得更标准；第二类是声音尖细或者喑哑不好听，想要科学发声，轻松用声；第三类是平时说话比较多，想要长时间说话嗓子不疼。

接下来，我们根据这三类需求来制订练习计划。

一、有方言音应该怎么制订练声计划

在第 4 章中我们说过，纠正方言音是一个长期的过程，

第8章 让好声音更持久，打败练声时的"拦路虎"

毕竟延续了几十年的语言习惯怎么会很快改正呢！对于很多人来说，最难的部分不是"能不能学会"，或者"发音对不对"，而是能不能持续练下去。如果我们做好了"打持久战"的心理准备，就能用更踏实的心态去练习，也会更轻松地度过瓶颈期。把纠音当成一场声音的游戏，你会从中找到很多乐趣。

纠正方言音可以分为四个阶段，不同阶段有不同的练习内容，先判断自己处于哪个阶段，尽量不要跨阶段练习。我们一起回顾一下，纠音四阶段分别是找对唇舌位置、练字词+磨耳朵、练绕口令、听力实战。

第一个阶段：找对唇舌位置

处于这个阶段的人会读错字母，并且读错了自己也听不出来，这时候要先找对唇舌位置，每天只练习读字母。

平翘舌练习 z、c、s、zh、ch、sh、r；

前后鼻音练习 an、en、in、un、ün、ang、eng、ing、ong；

鼻音边音练习 n、l；

齿音和舌根音练习 f、h。

可以采用两种练习方式，第一种是单独练习每个字母；第二种是对比练习，以鼻边音为例，练习内容如下：

单独练习：n、n、n、n、n、l、l、l、l、l；

对比练习：n、l、n、l、n、l、n、l、n、l。

第二个阶段：练字词 + 磨耳朵

先练习对应的汉字，再组词，同时增加听力练习。比如"发挥"这个词，对于有齿音和舌根音问题的人来说，h、f很难区分，这两个字放在一起更是难上加难，可以慢慢练习，一个字一个字地读，给唇舌充分的调整时间，"发——挥"，等慢速读对了，再一点点提升速度。练声的同时记得"带上耳朵"，练习自己的听力，找到正确发音和错误发音的区别，听对比音频是很好的方法，还可以把自己的易错音整理起来，反复练习，慢慢地，你听声辨音的能力会有显著提升。

第三个阶段：练绕口令

读绕口令的速度也是由慢到快，先保证准确，再追求速度。以下是四种常见方言音对应的绕口令，你可以根据自己的发音问题有选择地练习。

平翘舌音：

四个小孩子，抱着小篮子。
来到小集市，要买红柿子。
每人买四只，回家乐滋滋。

前后鼻音：

> 长江里帆船帆布黄，
> 船舱里放着一张床，
> 床身长，船身长，
> 床身船身不一样长。

鼻边音：

> 牛郎年年恋刘娘，
> 刘娘连连念牛郎。

齿音和舌根音：

> 粉红墙上画凤凰，
> 凤凰画在粉红墙。
> 红凤凰、粉凤凰，红粉凤凰、花凤凰。

第四个阶段：听力实战

能进入这个阶段，说明你已经具备了一定的唇舌力、听声力。下面我们带着这些能力参加实战吧。在朗读和日常生活中，你就尽情去说话，即使说错了也没关系，由于你已经具备辨音能力，说错了再纠正过来就好，它和"说错而不自知"有本质区别，希望你能做"错了立刻纠正"的那一个。很快你会发现自己纠正的次数越来越少，而你的普通话也越来越标准了。

二、声音尖细或者喑哑需要怎样练声呢

第一步：放松舌头

很多人喉部发紧是因为舌根过于紧张，牵扯喉部用力，造成声音干涩，所以，放松舌头很重要。

怎么放松呢？

（1）先让身体放松，再试着发"ai"这个音，就像轻轻叹息一样，这个音很容易让舌根放松；

（2）在放松舌根的基础上，试着提升口腔的力量，比如提颧肌、打牙关、挺软腭。

第二步：喉部放松

舌根放松后，我们的喉部才能真正放松。接着发"a"音，把嘴唇展开，颧肌提起，发出好听的"a"音。如果这个过程中喉部紧张，立刻回去，继续放松舌部。如果你觉得喉部发紧、发干，不舒服，就说明练得不对。

第三步：找自然音

找到积极放松的"a"音说明你做到了"喉舌分离"，就不会出现舌头用力时喉咙也跟着用力的情况。记住这种感觉，保持放松的状态，然后试着读一些字词。

第四步：有意识地找共鸣

声音尖细的人接下来练习的重点是"胸腔共鸣"，声音喑哑的人多练习口腔共鸣，会让声音更加明亮立体。第 5 章讲解了三种共鸣的练习方法，你可以根据个人情况有选择地练习。

三、想要长时间说话嗓子不疼该怎样制订练习计划

我有一些学员是讲师，声音基础不错，但因为不会科学发声，连上几节课就会出现嗓子干、哑、疼的情况，只能靠润喉糖支撑。因此，他们的诉求是：暂且不学习声音美化，只希望自己能长时间说话嗓子不疼。

如果你和他们有一样的诉求，接下来的练习一定要行动起来。

想让嗓子不疼，分为三步：

第一步，喉部放松。喉部保持积极放松是科学发声的基础，所以放在本书第 1 章来讲解，你可以先把第 1 章的内容当作练声重点，熟练以后再进入第二步。

第二步，做口部操。在喉部放松的前提下提升口腔力量，这是非常关键的一步，如果你发现自己口腔用力后，喉部在发声时还是会紧张，那就继续回到第一步练习。

第三步,练气息。这是最后一步,真正能够做到"用气发声、嗓子不疼"就全靠它了。本书第 2 章详细讲解了气息练习的内容,如果按照正确的方式每天练习 10 分钟,少则 1 周,多则 3 个月,你会发现自己的嗓子舒服多了,说话也不会疼了。

第 2 节 一练就错怎么办? 3 个方法教你做自己的"纠音师"

如果你在森林或者沙漠里迷了路,选一个方向走,但是走着走着就会发现自己又走回了原处。为什么?因为没有目标。

如果没有目标,我们就很容易"迷路"。那怎样才能抵达目的地呢?很简单,在陌生的环境中每隔一段距离就设置一个标志物,它能帮我们纠偏。

练声也是一样的,最怕的不是时间长,而是练错却不自知,越练离目标越远,或者原地打转,不仅浪费时间,还有可能对喉部造成损伤。除了找专业人员指导之外,自己有什

么方法纠音吗？有的。这里介绍三个方法，帮助你在练声时少走弯路，更快拿到结果。

第一招：录视频

尽量录制视频而不是音频，因为视频会呈现更全面的练声情况，方便你和专业动作对比。比如做口部操，从音频中没办法直观感受动作是否准确；气息训练中的浅呼吸和深呼吸不仅要通过声音来判断，还要通过肩膀、胸腔、腹部的变化来判断动作是否标准，所以，练声时养成录制视频的习惯，可以帮助自己更好地做出判断。

第二招：做对比

录制好视频以后，就要拿自己的视频和专业老师的视频做对比。注重看动作细节，听发声细节，特别是对想要纠正方言音的人来说，认真对比尤其重要。

自媒体达人素宣老师为了自学舞蹈，把专业老师的视频一帧一帧反复播放，跟学练习，最终学有所成，获得了很多舞蹈比赛的奖项。对比辨析能力是自学的基础，把时间花在观察、模仿、分析视频上会有很多收获。

第三招：大量听

很多纠正方言口音的人在最后的练习阶段都做了同一件事，那就是大量听专业播音类节目，比如新闻播报、科普文教类节目，让自己"泡"在普通话的环境里，更容易练就标准的普通话。

以上三招最难的是第二招，不仅需要花费时间，还需要静下心来，心无旁骛地听、比、练，在一次次的对比中，不断提升听力和辨析力，声音控制力也越来越强。

第3节 没时间练声怎么办？你不缺时间，缺的是决心

如果你的工作很忙，又要照顾家庭，是不是常常觉得时间不够？如果还想要学点东西，时间就更紧张了。所以常常是刚学习几天就停下来，没办法坚持。

研究发现，时间富裕跟你有多少"自由时间"没有必然联系，很多有大量空闲时间的人，并没有觉得时间富裕，只会觉得无聊、烦躁。与此相反，很多忙碌的人，却觉得时间宽裕，内心自由。

关于学习这件事,很多时候并不是我们没时间,而是自己"没想好"。我结合自身和学员的经历,给你两条建议,也许可以帮你更好地学习和练声。

随着移动互联网的兴起,我们的学习途径、学习场景、学习方式越来越多,学习成为一件很方便的事,可是也出现一种情况:囤课。看到别人介绍课程,就觉得自己太需要了,一定要学一学。承认自己的"无知",并愿意付费学习本是一件好事,可是如果手机里放着很多买过的课程,却很少有时间听一听,这只会制造更多的焦虑。

给你一个方法,叫作分类,一是给课程分类,二是给时间分类。

一、给课程分类

先来说给课程分类。我也是一个喜欢买课的人,经历了一段时间的"学习焦虑期",我放慢脚步,按照自己现阶段的需求把课程分为休闲课和系统课,根据生活节奏来学习。

所谓休闲课,并不是供自己娱乐用的,而是指在休闲时间里,边做某件事边听的课程。比如,我会边刷碗或边洗漱边听课,记不记得内容不重要,就是听一听,了解一下。

系统课是我年度计划中重要的学习内容,需要用专门的时间来学习,比如每天 20~60 分钟,拿着笔和笔记本,边听

边认真做笔记、思考，之后复盘，甚至还要把内容分享出去，和别人交流以加深记忆。总之，系统课的学习是让自己以备考的方式来学习。

当你为自己买的课程分好类，自然就知道该用什么方法去学习了。

课程类型及自己的学习规划是确定如何分类学习的依据，只有想清楚这一点，才不会让买的课程静静地躺在手机里，或者学了两天就停下来，然后再也跟不上，这样不但浪费钱，也是一种对生命的消耗。

二、给时间分类

趁早创始人王潇写了一本书《五种时间》，在这本书中她把时间分为生存时间、赚钱时间、好看时间、好玩时间、心流时间。当我们感觉自己的各类时间混在一起的时候，很容易陷入迷茫，就像把红豆、绿豆、黑豆、黄豆混在一起，想要拿出其中一种的时候需要耗费一番精力。可如果把它们分门别类放好，需要哪种豆子就取哪种豆子，方便快速。

时间也是这样。就像一个人把所有事情混在一起，刚开始上班就想起来孩子的手工作业没有做，于是赶紧打开手机购买手工用具；一会儿又想起来晚上要给朋友过生日，又拿起手机

订一份礼物；原本打算在家健身，刚把瑜伽垫铺好，客户一条信息发过来，计划泡汤，赶紧去工作……

当时间被割裂成一个个小块时，自己很难分清什么时间到底该干什么，即便分得清，却很难做到，这都是对自己的"五种时间"认识不足。所以想要自己有充足的学习时间，让工作和生活有条不紊，先要把时间类别分清楚。

给自己的时间分好类，给学习留出一部分固定时间。比如早上早起 30 分钟，或者晚上留出 1 小时，总之尽量留一部分时间来学习。

我每年都会规划自己的学习内容，也建议你给自己做一下规划。如果练声在你的学习规划里，那么就不存在"没时间"这回事了，对吗？我们不是没时间练声，只是没有规划学习时间而已。

接下来给你一些实操性非常强的方法，让你当下就能用得上。这个方法叫作"碎片练声法"，我一直在用，也是很多学员用了都说好的方法，建议你试一试。

在介绍这个方法之前，先介绍使用这个方法的两个前提：

第一，口腔、喉部、气息三大基本功练扎实以后再来使用这个方法。

第二，根据个人情况随时对这个方法做出调整，不必完

全照搬。

接下来就让我们来看看在一天中，我们有哪些时间可以用来练声，具体可以练什么内容吧！

1）从早上醒来那一刻开始，你就可以练声，感受自己腹部的变化，练习 5~10 个腹部放书；

2）起床以后喝杯温水，喝水时抬头吹泡泡，顺便发几个气泡音开开嗓；

3）洗漱时，边刷牙边练习膈肌弹发，数量 50~100 个；

4）抹护肤品和化妆的时候，可以动动口腔，练练唇舌；

5）通勤时间，练习提颧肌。如果是开车或者骑车的话，还可以试着开开嗓，练练气息；

6）工作间隙调整状态的时候，来几个闻花香，发 si 音；

7）到了晚上，拿出 20 分钟时间来练练朗读，感受汉语的美好，让文字浸润内心；

8）晚上的洗漱时间和睡前时间可以做和早上一样的练习。

这样看下来是不是还挺充实的？除了练习朗读的那 20 分钟，其他练习几乎不额外占用你的时间。只要你有练声的意识，养成练声的习惯，科学发声是一件轻松愉快的事情。

第 4 节
怎样快速练声

虽说学习没有捷径，但如果我们可以少走弯路，少在原地打转，就可以更快地抵达目的地。

用什么样的方法可以少走弯路呢？这个方法相信很多人都听说过，叫作"刻意练习"，心理学家安德斯·艾利克森和科学作家罗伯特·普尔这对好友在十多年间探讨杰出人物的"成功秘密"，用实验不断验证猜想，形成了"刻意练习"的系统理论，这个方法也被称作"迄今为止发现的最强大的学习方法"。

接下来我们说说如何把刻意练习用到我们的声音练习上。刻意练习有四个特点：

1）只在"学习区"练习；
2）大量重复训练；
3）精神高度集中；
4）持续获得有效的反馈。

简单来说就是走出舒适区、重复、专注、反馈，我们拆开来一个个说。

先来说第一个，只在"学习区"学习。什么是学习区呢？就是那一片对自己来说有点难，但蹦一蹦也能达成的区域（见下图）。学习内容太简单了没进步，太难了又会打击自信心。

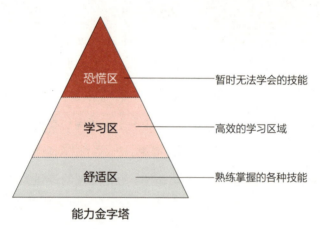

能力金字塔

练习就是不断打破舒适区、向上跃迁的过程，每一次跃迁都是能力的升级，当所有恐慌区都被变为舒适区，你就变成该领域的高手。因此，知道自己要练什么，始终保持在学习区，是最好的学习状态。

比如写作，有人很努力，每天不停地写，一年能写10万字，可这些不过是自娱自乐，他的写作水平没有多大提升。跨进学习区以后，他不断拆解别人的好文章，提炼需要学习的地方。写作之前，他列提纲，找素材，填充内容，最后反复修改，一篇2000字的文章可能要打磨好几天。这些步骤很烦琐，却能提高写作能力。

练声也是一样，有人练了几年的声音，还是突破不了卡点，因为没有跨进自己的学习区。

怎样进入学习区呢？

练习难度超出自己能力范围一点的内容。我有一位学员，他的口腔很有力量，吐字清晰，但气息不太好，总觉得气不够，容易憋气。听了课以后他练习了一段时间，没有太大变化，他找到我咨询。我问他："你平时都练哪些内容？"

他说："课程里的动作都练呀，口腔、气息、喉部控制……"

我再问："是不是练口部操多一些，气息少一些？"

他说："对呀，你怎么知道？"

有人说，人的本性是懒惰的，学习这件事是"反人性"的，这样看来有点道理。这位学员发现练口部操很简单，很省力，而练气息有点难。他会本能地退缩，退到练口部操，也就是待在自己的舒适区里。这样练习的话，怎么会有进步呢？

接下来是第二个，大量的重复练习。

只有重复练习是白费功夫，进入学习区的大量练习才是有效的。比如绕口令，从慢速到快速，从磕磕绊绊到滚瓜烂熟，这个过程中的捷径就是持续练习——20遍，40遍，60遍，

随着数量的累积，吐字越来越清晰，速度越来越快，自然你就把它拿下了。

再说第三个，精神高度集中，也就是专注。如果你的气息比较弱，说话没底气，需要多练习气息，从腹部放书开始，接着是闻花香。刚开始练习时，一定要认认真真，仔仔细细，体会气息从进入鼻腔，穿过气管，进入胸腔，接着往下走，到用气息把腹部上面那本书顶起来。整个流程，你都要很用心地感受，稍不留心，就会练错。

当你练了五天之后，腹部放书和闻花香都熟悉了，就要练习用发 si 音、数葫芦。练习自己不熟悉的内容时要全神贯注，练习自己熟悉的内容则可以通过"碎片练声法"来大量重复训练。

最后一个，反馈。没有反馈的练习是白费功夫。反馈来自于三个方面，自己的反馈、亲友的反馈、专业教练的反馈。

自己怎样给反馈呢？录音、录视频、照镜子，和其他人的声音做对比，这些都是反馈。

本杰明·富兰克林是美国非常著名的作家，他年轻的时候不甘于做一名印刷工，而是想写作，就从杂志、报纸上选那些他觉得写得很好的文章认真读。他读的时候时不时抄下一段话，写在一张纸上；再往下读的时候，他又在另外一张纸上抄下一段话。读完以后，把文章放在一边，把这些纸打散，

几天以后，他把这些话按顺序排列下来，这样他就能知道这篇文章的结构，然后重写这篇文章，或者叫"用笔来复述这篇文章"。

当他这样做的时候，他发现虽然自己好像读懂了这篇文章，而且觉得很有成就感，但是落到纸上的时候，能写下来的很少。

他发现自己根本没有真正读懂这篇文章，更没有真正领略文章的精彩之处。一篇文章他要重写四五次以后，才逐渐接近原文。

他就是用这样一种方法在一年多的时间里，从印刷厂的学徒工变成了一个专栏作家。你看，他学习写作的过程就用到了刻意练习的四个条件：走出舒适区、重复、专注、反馈，他的反馈来自于自己写完以后和原文的对比。

这也是为什么要多听自己的声音，多拿自己的声音和标准发音做对比练习，这样一定会有进步的。

让别人听和专业教练听，这样的反馈更直接。比如发到某个音频平台，让别人去欣赏，去提意见，不过这个意见不一定专业，你参考一下就好。请专业教练虽然需要付费，但可能一直突破不了的难题，经过教练指导后便迎刃而解。请教练的好处是对症下药，让你少走弯路。

最后再给你一个小妙招，就是记录你的练习过程。

把练习过程录音或录像。有记录的练习和没有记录的练习，效果有天壤之别。在教学过程中，我会要求学员录制视频交作业，在我告诉他哪个动作不对以后，会再让他自己看一遍视频。我经常会收到这样的回答："呀，真的是这样，我在练习的时候都没发现。"

心理学家李松蔚老师说："从第三人称视角看自己的体态、动作、表情、节奏，你会看到很多自己练习时感受不到的问题。这就是在帮你建立自我觉察，只有多看自己的动作，才能觉察到自己的技术要点。"练习声音同样如此。

记录自己的每一点进步，再拿最初的视频和近期的视频对比，你会发现自己有了很大的变化。

第5节 预防永远比治疗有用——怎样保护嗓子

有些人听说我是声音教练，经常会问我一个问题：怎样保护嗓子呢？

这件事简直是所有人的刚需。我一个朋友的孩子只有4岁，声音却是沙哑的，我问她妈妈怎么回事，她告诉我，孩子两岁多的时候戒奶嘴，

可是孩子很抵触，哭得很厉害，把嗓子哭哑了。本来以为过几天就好了，没想到一直哑到现在。嗓音沙哑了两年，想要恢复是很难的。

保护嗓子不要掉以轻心，一旦嗓子疼痛或沙哑3天以上，就要引起重视。而保护嗓子最好、最简单的方法就是科学发声，这就像是想要身体健康少生病，需要多运动，注意饮食，这比任何保健品都有用。

具体该怎么做呢？我们从三个方面入手，第一，建立认知；第二，习惯养成；第三，讲究练声方法。

第一，建立认知。

有位学员曾经说过，自己家的孩子上学之前好好的，放学回来的时候声音就哑了。很多人以为这很正常，孩子在学校和同学打闹喊得太大声造成声音沙哑，睡一觉休息一下就好了。但如果声音长期反复沙哑，声带受损，想要康复如初就难了。

所以，我们先要建立一种认知：保护嗓子和保护眼睛、保护牙齿一样重要。

第二，习惯养成。

这些习惯都很简单，但要持之以恒才能起到保护嗓子的

作用哦！

1）保证充足的睡眠，好的睡眠能让喉部松弛，发声也更省力。睡眠不是睡眠时间越长越好，而是深度睡眠时间要够。睡眠时间长，但睡眠质量差，或者深度睡眠时间太短，都会影响我们白天的精力水平。长时间不休息或休息不好，轻则声音沙哑，重则失声，这些我的朋友和学员都经历过，所以要保护嗓子，就要保护我们的睡眠哦！

2）饮食方面要少吃辛辣刺激性食物，如果你喜欢吃辣，应尽量避免在用声当天吃辣，另外，用声前不宜吃太饱。

3）多喝温水，尤其是晨间喝一杯温水会让嗓子很舒服。

4）每天坚持用淡盐水漱口，也可以从鼻腔滴入少许淡盐水，有助于消除喉部炎症，有咽炎、鼻炎的人也可以试试。

5）天冷的时候戴围巾，有风的时候戴丝巾，可以很好地保护喉部。

第三，讲究练声方法。

本书介绍了很多练声方法，切记根据自己的需求来练习，不必眉毛胡子一把抓，最后什么都抓不到，收获寥寥，有针对性地练习才能解决问题。

第 6 节 永远不要放弃动听的自己——声音沙哑还能练声吗

本书讲解了如何保护嗓子,如何科学发声,但我在教学中也遇到了一种特殊的情况,那就是有的人嗓子已经出现沙哑的情况,甚至偶尔会失声,咨询有没有练习的方法。这一节就聊一聊声音沙哑的问题,但以下内容只是作为参考,必要的时候还是应该找医生诊治。

这一节分为两个部分,第一部分介绍声音沙哑能不能练声;第二部分会详细介绍针对声音沙哑的练声方法。

先进入第一部分,**声音沙哑能否练声?**

声音沙哑的情况分两种,一种是持续性沙哑,一种是间歇性沙哑。

如果嗓子**持续性沙哑**,可以先去医院做一下检查,像声带小结、声带毛糙、声带息肉、声带闭合不良都会出现沙哑问题。如果这种情况已经持续 1 年以上,声带已经受损,就很难修复。这种人如果仍然使用以前的发声方式,可能进一步加重沙哑的程度。总的来说,持续性沙哑很难根治,只能通过练声缓解。

再来说一说**间歇性沙哑**。与持续性沙哑很难治愈不同,

间歇性沙哑一定是可以恢复的，但如果不管不顾，结果很可能导致持续性沙哑。

很多网络主播就是这种情况，长时间直播导致声音嘶哑，休息两天虽然恢复过来了，但由于工作量大，用嗓过度，又发声不当，声音嘶哑的情况越来越严重。

我的一位学员有声带毛糙的问题，她每天早上声音沙哑，白天也会时不时沙哑，科学练声 20 多天后，有一天她告诉我，自己的嗓子舒服多了。我一听，沙哑的情况几乎消失，不哑的声音真的很好听。后来我持续关注她的声音状态，发现她每天早上醒来时声音有点哑，但通过科学开嗓，简单练习之后，一整天都不会哑。这就是科学发声的作用。

那为什么有人是早上哑，有人是晚上哑呢？

这里有个关键点：早上起床时喉部处于最放松、最健康的状态，如果早上会哑是因为有喉疾；晚上哑是因为喉部原本很健康，但白天说话太多，又发声不当，嗓子受不了，用沙哑的方式在向你发出求救信号。

我长期患有过敏性鼻炎，后来又引发了咽炎，所以早上起来嗓子经常会哑，但练声之后很快恢复，接下来的一整天都很好，而且"越夜越好听"，因为用科学发声的方式说话就相当于练声。

晚上哑的人刚好相反，早上起来状态很好，但不懂得科

学发声，所以白天说得越多，嗓子的压力越大，最后出现沙哑。这两种情况都迫切需要练习科学的发声方法来缓解喉部紧张感，实现轻松说话，嗓子不哑。

接下来进入第二部分，**练声内容该怎么安排，重点是什么。**

继续来分情况来讲。

持续性沙哑的人第一件事是去看医生，声带毛糙、声带小结、声带息肉在病理上表现不同，但在发声时有相同的表现，就是沙哑。

给你两个建议：第一，少说话，甚至不说话，不然会加重病情。我有一位亲戚由于工作原因需要经常大声说话，患上了声带小结，做了手术之后医生让他噤声半年，但他大声说话已成为习惯，因此很快复发了。如果不想更痛苦，请在喉部病情缓解之前少说话，减少对喉部的二次伤害。

第二，喉部放松，声音沙哑的人很难发出气泡音，建议多练习喉部控制，比如小声哼鸣、吞咽、喝水吐泡等，并且养成随时随地让喉部保持放松的习惯。具体的练习方法可以回顾第 1 章喉部控制的相关内容。

当你能够做到说话的时候喉部放松以后，再练习气息，从入门动作练起，不贪多，不贪快，一步一步来。普通学员练声时会练口部操，但是声音哑的人不着急练习口部操，因

为一练就容易舌根用力,使喉部更紧张。

至于**间歇性沙哑**,又分为早上哑和晚上哑两种。

早上哑的人早上起来以后先开嗓,用第 1 章中提到的喉部放松方法——发 a 音、绕音开嗓,嗓子打开以后,用气发声,一整天嗓子都没事儿。

晚上哑的人,可以把喉部控制和气息控制同时练起来。

导演林奕华说:"不管你多少岁了,正在经历着什么,一定要问问自己,我还能怎样改变和成长"。本书最后,我把这句话送给你,无论你正在经历什么,无论你的声音是否能变现,无论你能用声音赚多少钱,都希望在努力的过程中,你能获得成长,感到快乐。这已经是声音带给你最大的财富。